U0076355

藝術大師來敲門

編輯序

當孩子不愛讀書……

慈濟傳播人文志業中心出版部

親師座談會上，一位媽媽感嘆說：「我的孩子其實很聰明，就是不愛讀書，不知道該怎麼辦才好？」另一位媽媽立刻附和，「就是呀！明明玩遊戲時生龍活虎，一叫他讀書就兩眼無神，迷迷糊糊。」

「孩子不愛讀書」，似乎成為許多為人父母者心裡的痛，尤其看到孩子的學業成績落入末段班時，父母更是心急如焚，亟盼速速求得「能讓孩子愛讀書」的錦囊。

當然，讀書不只是為了狹隘的學業成績；而是因為，小朋友若是喜歡閱讀，可以從書本中接觸到更廣闊及多姿多采的世界。

問題是：家長該如何讓小朋友喜歡閱讀呢？

專家告訴我們：孩子最早的學習場所是「家庭」。家庭成員的一言一行，尤其是父母的觀念、態度和作為，就是孩子學習的典範，深深影響孩子的習慣和人格。

因此，當父母抱怨孩子不愛讀書時，是否想過──

「我愛讀書、常讀書嗎？」

「我的家庭有良好的讀書氣氛嗎？」

「我常陪孩子讀書、為孩子講故事嗎？」

雖然讀書是孩子自己的事，但是，要培養孩子的閱讀習慣，並不是將書丟給孩子就行。書沒有界限，大人首先要做好榜樣，陪伴孩子讀書，營造良好的讀書氛圍；而且必須先從他最喜歡的書開始閱讀，才能激發孩子的讀書興趣。

根據研究，最受小朋友喜愛的書，就是「故事書」。而且，孩子需要聽過一千個故事後，才能學會自己看書；換句話說，孩子在上學後才開始閱讀便已嫌遲。

美國前總統柯林頓和夫人希拉蕊，每天在孩子睡覺前，一定會輪流摟著孩子，為孩子讀故事，享受親子一起讀書的樂趣。他們說，他們從小就聽父母說故事、讀故

事，那些故事不但有趣，而且很有意義；所以，他們從故事裡得到許多啟發。

希拉蕊更進而發起一項全國的運動，呼籲全美的小兒科醫生，在給兒童的處方中，建議父母「每天為孩子讀故事」。

為了孩子能夠健康、快樂成長，世界上許多國家領袖，也都熱中於「為孩子說故事」。

其實，自有人類語言產生後，就有「故事」流傳，述說著人類的經驗和歷史。

故事反映生活，提供無限的思考空間；對於生活經驗有限的小朋友而言，通過故事可以豐富他們的生活體驗。一則一則故事的累積就是生活智慧的累積，可以幫助孩子對生活經驗進行整理和反省。

透過他人及不同世界的故事，還可以幫助孩子瞭解自己、瞭解世界以及個人與世界之間的關係，更進一步去思索「我是誰」以及生命中各種事物的意義所在。

所以，有故事伴隨長大的孩子，想像力豐富，親子關係良好，比較懂得獨立思考，不易受外在環境的不良影響。

許許多多例證和科學研究，都肯定故事對於孩子的心智成長、語言發展和人際關係，具有既深且廣的正面影響。

為了讓現代的父母，在忙碌之餘，也能夠輕鬆與孩子們分享故事，我們特別編撰了「故事HOME」一系列有意義的小故事；其中有生活的真實故事，也有寓言故事；有感性，也有知性。預計每兩個月出版一本，希望孩子們能夠藉著聆聽父母的分享或自己閱讀，感受不同的生命經驗。

從現在開始，只要您堅持每天不管多忙，都要撥出十五分鐘，摟著孩子，為孩子讀一個故事，或是和孩子一起閱讀、一起討論，孩子就會不知不覺走入書的世界，探索書中的寶藏。

親愛的家長，孩子的成長不能等待；在孩子的生命成長歷程中，如果有某一階段，父母來不及參與，它將永遠留白，造成人生的些許遺憾——這決不是您所樂見的。

讓孩子從小懂得欣賞美好的事物

◎游文瑾

父母費盡心思讓孩子學琴習畫、陪著閱讀看展的目的，並不是要培育出文學家或藝術家，而是希望孩子們能多接觸這些美好的事物，以保持沉靜喜樂的心靈，在遭遇困難時能藉此抒發或有所慰藉，有個愉快豐盈的人生。

然而，「藝術」是什麼？要如何讓孩子們願意認識它、親近它呢？

美學大師蔣勳教授曾談到自己的美感啟蒙，不是從美術館的無價珍品開始，而是起自母親親手縫繡的被套，依偎著她說故事、織毛線的溫暖，以及一同摘菜的美好記憶。

這讓我深刻感受到「藝術」就是美好的事物，它不僅是保存在美術館或博物館

的作品，也一直靜靜的、無時無刻的存在我們唾手可得的周遭，是無所不在的生活美學。

就像是身邊的精巧飾品、家裡的鍋碗瓢盆、陽臺上的小花小草，甚至是公園裡的巍峨雕塑、城市裡的高聳建築等，都涵蓋在這個範疇裡。

留名青史的藝術家就是在提醒我們，要多注意身旁美好的事物。

塞尚最愛那不會亂動的「蘋果」，外表光滑，個個晶瑩飽滿，不斷展示它營養豐富的體態。愛研究「蓮花」的莫內，喜歡在相同地點，不同時刻、不同氣溫下，欣賞它阿娜多姿的清雅風範。

當我們看到朝氣蓬勃、黃金般燦爛的「向日葵」時，就會聯想到那是梵谷的模特兒。氣質高雅的歐姬芙，則誇張的將平凡渺小的花朵放大千百萬倍，希望大家能靜下心來，觀賞這自然天成的美麗。

最特別的是慢工細活的維梅爾；他觀察女仕看信、女僕倒牛奶、少女演奏樂器等

動作，這些微不足道的生活點滴，透過他精緻細膩的筆觸留駐在畫布上，讓我們深刻體會溫暖知足的幸福感。

我的女兒今年八歲，她大約一歲多、小手有力氣握筆時，就開始塗鴉。除了在家畫畫外，每次出門一定隨身帶著畫圖本和無毒蠟筆，大人可以相聚聊天，小人兒則有事可做不無聊，可以安靜的彩繪，盡情馳騁在她的想像世界裡。

不到四歲，我們安排她在美術教室裡學畫、玩各式創作媒材、認識藝術家；我也跟著旁聽學習，有幸進一步認識這些偉大的藝術家和他們的作品。

我喜歡從藝術家們的童年開始認識他們；因為，童年生活是影響每個人成長歷程頗為重要的一段時光。

許多藝術家很早就嶄露天分，像是達文西、米勒、雷諾瓦、羅特列克等人就是從小就有興趣，因家人的支持而邁上繪畫之路。拉斐爾和畢卡索的父親都是美術老師，他們的啟蒙也就比別人更早。

此外，梵谷、高更、康定斯基等都屬於大器晚成者，大約是三十歲左右才確定以畫畫為職志，盧梭甚至到了知天命之年才全心投入畫壇；但只要有心全力以赴，就會成功。

無論成長背景為何，他們都有一個共同的特點：勇於作夢、努力實現！他們總是廢寢忘食的摹擬、練習、再練習，為了堅持自己的理想，即使不被瞭解、窮困潦倒也在所不惜，越挫越勇。

原來，就算是天才也要經過不懈的努力，才能實現夢想！

他們的每張畫、每件作品都是一個小小奇蹟，對我們而言，則是一次又一次與美麗的邂逅。

這本書記錄著三十位西方視覺藝術家的有趣小故事，希望小讀者們能透過文字的分享，體會到藝術與生活的緊密相連，更能欣賞這個美麗的世界。

目錄

牧童畫家——喬托

小朋友，我們現在都用紙畫畫、用紙寫字，覺得很理所當然。

但是，在紙還沒發明前，或是手邊沒有紙的時候，如果你想寫字或畫畫，該怎麼辦呢？

七百多年前，義大利的喬托·迪·邦多納（Giotto di Bondone，約1267-1337）因為在石頭上畫畫而被發掘天分，後來被譽為「歐洲繪畫之父」。

喬托的家裡務農，他也幫著趕羊吃草。

小喬托非常喜歡畫畫；他有敏銳的觀察力，總能發現每隻綿羊不同的地方。當羊在吃草時，就拿牠們當模特兒在石頭上畫畫，再加上小鳥或花草樹木裝飾，讓一顆平凡無奇的大石頭變得生動無比。

不久之後，整個山坡上的石頭都被他給畫滿了，路過的村民都會駐足欣賞，讚不絕口。

有一天，小喬托跟往常一樣，在天黑前帶著羊群回家；突然，他發現少了一隻羊，便慌張的跑回山坡上找小羊。

「咩——咩——」小喬托學羊叫，希望吸引迷路小羊的注意。

這時，一位看起來像是城裡來的紳士向他招手說：「這裡有一隻羊，躺在這顆大石頭旁睡著了。」

小喬托快步走過去，看到他的小羊睡得香甜，才鬆了一口氣，開心的說：「謝謝叔叔！」

「真有禮貌。」紳士微笑的點頭並仔細端詳那塊石頭，只見上面畫著一頭母羊和幾株幾可亂真的花草。他說：「你的小羊大概以為石頭上的母羊畫是牠媽媽，所以就依偎著睡著了。這畫畫得真好，你知道這是誰畫的嗎？」

小喬托有點害羞，抓著自己的頭說：「嘿嘿！是我畫的，這裡所有的石頭畫都是我畫的。」

紳士驚訝的張大眼睛，簡直難以相信這些石頭畫是眼前這位小朋友的作品，畫得比他的學生還好呢！

他蹲下身子遊說小喬托：「我是從佛羅倫斯城裡來的畫家契馬部埃。你這麼喜歡畫畫，不如跟我到城裡去，我可以教你更多學畫的知識呵！」小喬托聽了好高興，這是他夢寐以求的大好機會呢！

經過喬托父母的同意後，他離家跟著老師學畫。喬托聰明又勤學，很快就學會很多畫畫的知識跟技巧。

那個時候的歐洲，文字還不普

及；他們認為世界是上帝所創造的，要讓世世代代的子孫認識上帝、

瞭解《聖經》的故事，便將這些重要的故事畫在牆壁上。

不過，大家都沒見過上帝及天使，覺得祂們一定非常神聖，所以

都把祂們畫得很嚴肅，讓人看了就會肅然起敬。但是，祂們嚴肅的樣

子像極了面無表情的木偶，缺乏親切感；喬托認為：「不能感動自己

的畫，也感動不了別人。」

所以，喬托將天神畫得與凡人一樣有喜怒哀樂的表情或動作，

讓大家覺得生動，更想去瞭解《聖經》裡的內容。在《諾亞敬之夢》

裡，喬托不僅畫上他最熟悉的小羊和花草，還搭配上建築物與大自然

岩石當背景，讓故事更自然豐富而生活化。

這是個前所未有的創舉，讓不識字的人看到這些壁畫，就像喬托在面前說故事一樣的讓人感動。人們不斷向喬托按讚，當年那個小牧童就此一步步成為偉大的畫家，被後世所景仰。

給小朋友的貼心話

喬托原本是個小牧童，因為喜歡畫畫，經過努力學習，終於成為大畫家。

小朋友，你喜歡做些什麼事呢？你知道你的專長嗎？朝自己擅長的課業或才藝努力，你也可以獲得充實感與成就感呵！

用畫的結婚照——范艾克

你參加過婚禮嗎？看過爸媽的結婚照嗎？你知道五百多年前的北歐人如何舉辦婚禮嗎？

現代人可以用照相機和錄影機留下我們想保存的影像；但在那個照相機還沒有發明的年代，藝術家的畫筆就像照相機一樣重要。

法蘭德斯（現為比利時）的揚・范・艾克（Jan Van Eyck，1390-1441）不僅是一位藝術家，而且是具有研究精神的科學家。他用亞麻油和核桃油作為調和劑，調配出一種創新的油畫媒材取代蛋彩；

讓畫家在上色時可以一層一層覆蓋，形成豐富的色彩層次，顯現立體感；而且，乾後光澤度增加，又不易剝落和褪色。這項發明，大概就像當代的賈伯斯跟他的團隊發明iPhone那樣偉大。後來，有人便稱他為「油畫之父」。

有一天，他的好朋友阿諾菲尼——一位從義大利來的成功商人，特別在家裡為他的發明舉辦慶賀宴會。

阿諾菲尼舉起酒杯對客人說：「各位好朋友們，謝謝大家撥冗參加今晚的聚會！我們要恭喜范艾克，經過長時間的研究，終於突破油彩顏料配方，為藝術界和我們的世界創造新紀元！」

「恭喜！恭喜！」能參加這麼有意義的聚會，大家都非常開心。

「謝謝、謝謝！謝謝大家！」范艾克也回敬賓客們，笑得合不攏嘴。

阿諾菲尼的住家，擺設簡單卻氣派典雅；天花板上掛著點滿蠟燭的銅製吊燈，牆壁貼著全新的壁紙，讓整個家顯得煥然一新，喜氣洋洋。

忽然，阿諾菲尼輕輕敲著酒杯，水晶杯發出輕脆聲響，大家不由自主的往主人的方向看過去。

「今天，我要藉這個機會跟各位嘉賓鄭重宣布一個好消息。」現場頓時安靜下來，大家都豎起耳朵，期待接下來的好消息。

阿諾菲尼一手舉著酒杯，一手牽著未婚妻，臉上幸福洋溢的說：

「我們要結婚了！」

此話一出，就像投了一顆炸彈，掌聲突然爆響，所有賓客無不發出歡喜的驚呼：「太棒了！恭喜、恭喜！」

阿諾菲尼和未婚妻開心的回敬：「謝謝！謝謝大家！」

晚餐過後，賓客們各自閒話家常，阿諾菲尼悄悄的走到范艾克身邊說：「我有榮幸請

您當我的結婚見證人之一嗎？」

「謝謝您願意給我這份榮幸！」范艾克喜出望外的反問，「能幫

您們夫妻畫一幅畫，當作結婚賀禮嗎？」

阿諾菲尼感動得說不出話來。結婚是人生大事，能在自己最重

要、最美麗的時刻，留下珍貴的影像作為紀念，實在是無價之寶哪！

范艾克畫了《阿諾菲尼的婚禮》給好朋友當賀禮，還透過牆面上

的凸面鏡，將自己和另一位見證人畫入鏡中，然後在凸面鏡上方簽下

雋永的字跡：「揚・范・艾克見證此刻。」

范艾克早在十五世紀初已經玩起類似今日自拍的手法，將自己也

融入畫裡了。

給小朋友的貼心話

小朋友，你看過畫得很像的油畫嗎？跟拍照有什麼不同呢？

繪畫跟攝影都是視覺藝術，你也可以試著畫下你覺得好看的景色或人物；或者，跟爸爸媽媽借照相機拍下來吧！

驚豔五個世紀的微笑——達文西

小朋友，你有沒有畫過肖像畫？你是不是經常在廣告、公共場所、杯墊、抱枕、包包或是T恤等生活用品看見《蒙娜麗莎的微笑》？

這幅世界名畫，是義大利「文藝復興藝術三傑」之一的李奧納多·達文西（Leonardo da Vinci，1452-1519）所畫。

達文西從小就很會畫畫，是個專注而充滿好奇心的小孩。他喜歡觀察大自然裡有趣的事物，並隨身攜帶筆記本，將所看到的仔細描繪和記錄下來，然後表現在畫裡，讓作品看起來充滿真實感。這使他聲

驚豔五個世紀的微笑——達文西

名大噪，大家都想請他畫畫。

有一天，一位佛羅倫斯的商人喬康達來拜訪達文西，請他為太太麗莎夫人作畫。

身懷六甲的麗莎夫人，有一頭飄逸的長髮。在她淡淡的微笑裡，有著優美而溫柔的眼神，充滿母愛的光輝；在她樸素的黑色長袍裡，透露著一絲絲神祕的色彩。

達文西被她的微笑給迷住了，一口答應幫麗莎夫人作畫。

為了畫出符合麗莎夫人氣質的畫作，他推辭掉所有工作，也暫停最喜愛的發明研究，並用心為模特兒麗莎夫人做了最好的準備，希望讓麗莎夫人感到自在歡喜，留下最迷人的笑容。

約定作畫的日子到了，達文西仍緊盯著各項準備工作。

「沙萊！沙萊！」達文西焦急的喊著，「麗莎夫人快來了，我交代的事都辦好了嗎？」沙萊是達文西最重要的助手，從十歲起便跟著他，已有十多年了。

「是的，老師！庭園裡的花草和造景都布置好了。」沙萊氣喘噓噓的跑進畫室說，「樂師、歌唱家和喜劇演員，也都在客廳裡等候著。」

達文西巡視了在庭院裡特別裝設的噴泉和麗莎夫人喜愛的花草；並走到特地請來的樂師、歌唱家和喜劇演員的面前，向他們致意。設想周到的程度，真是出人意料。這一切，只為了使模特兒保持愉快的

心情，捕捉她那迷人的微笑。

達文西從西元一五○三到一五○六年，耗費了四年的時間，幾乎已經完成，卻沒有把這幅畫交給對方。於是，他帶著畫一起去旅行，到過米蘭、羅馬，甚至接受法國國王邀請，遠渡重洋到法國，終於留存在羅浮宮裡。

曾有科學家用儀器比對，達文西的《自畫像》和《蒙娜麗莎的微笑》的輪廓幾乎一模一樣，因此懷疑這是達文

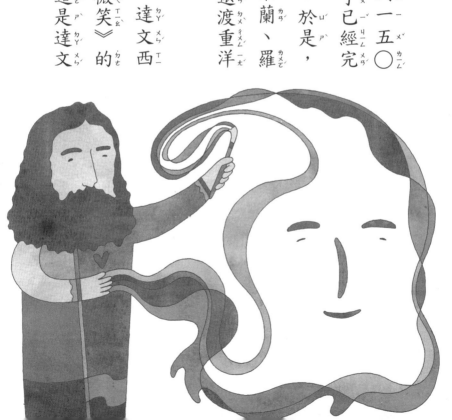

西的自畫像。年輕時的達文西是一位多才多藝的美男子，也許他不知

不覺的將自己的影子投射到麗莎夫人的畫裡。

據說，達文西的神來之筆，讓我們無論從哪個角度看，蒙娜麗莎

的眼神似乎一直靜靜的凝視著我們。她淺淺的微笑裡，呈現出似笑非

笑的神祕感，迷惑了世人五百多年，使這幅畫成為最著名的肖像畫。

給小朋友的貼心話

小朋友，你會仔細觀察生活中的人物及事物嗎？當你仔細觀察及研究，便會發現人或事物的獨特及奧妙。你，有可能就是這個時代的天才達文西呢！

權杖下的《創世紀》——米開朗基羅

小朋友，星期天放假時你都做些什麼呢？以前，我們原本一週要上班或上學六天，只有星期天才可以休假呵！為什麼星期天會放假呢？

根據《聖經》記載，上帝在創造世界的時候，利用前六天創造白天黑夜、天空海洋、花草樹木、時間季節、動物和人類，第七天便檢查成果及休息，所以訂這天為「安息日」。這就是星期天休假的由來。

但是，並沒有人真的看過上帝創造世界的景象呀？「文藝復興藝術三傑」之一的義大利藝術家米開朗基羅（Michelangelo，1475-1564），卻運用他的想像力和畫筆畫了出來！

年輕的米開朗基羅是一位傑出的雕刻大師，他能將堅硬的大理石雕塑得充滿生命力，連當時的羅馬教皇也非常欣賞，便邀請他來設計建築和雕像。

米開朗基羅非常開心，認真的找石材、畫設計圖，忙了好幾個月。想不到，教皇有一天把他找來說：「我改變主意了，想請你在西斯汀禮拜堂的天花板上畫畫。」

米開朗基羅氣壞了，他對教皇說：「我是雕塑家而不是畫家，沒

「辦法在天花板上畫畫。」其實，米開朗基羅曾在美術學校學畫，也畫得非常好，但雕塑才是他最引以為傲的，所以一氣之下就逃跑了。

羅馬教皇是當時全世界最有權力的人；他下了幾道通緝令，千方百計把米開朗基羅抓回來，還費盡心思讓他答應留下來。

米開朗基羅心不甘、情不願的回到羅馬，心想：反正逃不了，要畫就要畫《聖經》裡的〈創世紀〉才夠看！

於是他對教皇說：「要我畫畫可以，但由我決定主題，而且完成前你不可以來看！」

教皇二話不說的答應他的要求。於是，他將自己關在教堂裡，一個人瘋狂的作畫。

他每天仰著脖子作畫長達十五個小時，顏料常會滴到臉上，還會流到眼睛裡讓他看不清楚；再加上長時間姿勢不良，使得他手痛、頸瘦、背駝，走起路來搖搖晃晃，但他還是夜以繼日的工作，連吃飯、睡覺都在高高的畫檯上。雖然工作非常辛苦，但他不讓任何人探望，

即使是教皇也一樣。

性急的教皇常常問他：「什麼時候完工？」米開朗基羅被問煩了，就隨口回答：「等我說『畫完了』的那天。」

「你這是什麼話？難道要等到我死了你才畫好嗎？」教皇終於忍不住了，氣急敗壞的舉起手中的權杖打他，「你再拖拖拉拉的，我就把你從鷹架上丟下去！」

其實，教皇非常欣賞米開朗基羅的才華；只是，當時他身患重病，深怕無法親眼目睹大師風采，才會一時情急打了米開朗基羅。

米開朗基羅深受感動，更加倍努力作畫，耗費四年功夫，運用他深厚的雕刻技巧，完整呈現〈創世紀〉裡的故事；將筆和顏料刻進畫

裡，讓畫作裡的人物像極了三百多座充滿雄偉生命的雕像，創造出藝術史上的曠世鉅作。

給小朋友的貼心話

小朋友，當你遇到不擅長的事，是否願意跟米開朗基羅一樣，不放棄的勇於嘗試？相信自己並堅持到底，「化壓力為動力」，可能會有意想不到的收穫呵！

知道了上帝用六天創造世界後才休息；你也好好利用假期休息以及複習功課，輕鬆的迎接下一週的新挑戰和學習吧！

天使般的模仿達人——拉斐爾

小朋友，你會不會覺得很奇怪：為什麼學琴要彈得跟琴譜上一模一樣？學畫要先鉛筆學畫「靜物素描」？最討厭的是，為什麼學寫字一定要按著字帖寫？

藝術史上的模仿達人——義大利畫家拉斐爾（Raffaello Sanzio，1483-1520），他的學習故事，或許可以讓你瞭解到摹擬的祕密。

「拉斐爾」原是一位大天使的名字，拉斐爾的父母為他取這個美妙的名字，期待他成為溫柔善良、品格端正、人見人愛的天使。在父

母的關愛和呵護下，拉斐爾從小就是一位有教養、細心體貼的小孩。

好景不常，拉斐爾的父母相繼過世，他十一歲就成了孤兒。還好他天性樂觀開朗，又努力學習，很受到老師佩魯吉諾和他家人的疼愛，將他視為己出。

天資聰穎的拉斐爾，從小就跟著畫家父親學畫，學習態度又積極，非常受到老師賞識，常把他帶在身邊指導，讓他的繪畫技巧進步神速。

他摹擬老師的畫作，卻又用自己的方式發展出創新風格。他青出於藍更勝於藍，在當地十分受到注目，才十七歲就有自己的工作室。

後來經老師的安排，他前往當時文化與藝術的大熔爐佛羅倫斯，

天使般的模仿達人──拉斐爾

到處觀摹大師們的作品，學習更高超的繪畫技巧。

他看到達文西的畫就想：「透視法和暈塗法原來是這樣表現……嗯！畫作果然更具有立體的真實感。」然後，拿起畫筆一遍又一遍的摹擬。

當他看到米開朗基羅的畫就想：「是呀！人體肌肉要這樣表現，畫筆下的人物才會充滿真實的生命力。」他不光是想，還要拿起畫筆不斷的摹擬。

對於各種新鮮的知識，無論是建築、音樂、數學、哲學等，他都感到十分有趣；勤奮好學又謙虛的拉斐爾，都像海綿似的加以吸收，努力學習。

很快的，他清新柔美的自然畫風傳遍全義大利，許多人慕名前來向他請教，他總是不厭其煩的分享所見所學。

拉斐爾的畫，和諧圓融、愉快溫和而優美；他人如其畫，待人不分貴賤，十分謙恭有禮。即使是持權仗勢、威嚴教打米開朗基羅的那位

皇，也非常喜歡拉斐爾，邀請他到梵諦岡工作，幾年後又委任他為聖彼得大教堂的建築總監。

他將所學的建築之美、達文西的透視法和米開朗基羅的人體線條等，融入《雅典學院》的生命裡；這幅畫被美術史學家譽為「文藝復興極盛時期的三大傑作」之一。

有趣的是，圖畫正中央的兩位主角，他分別以達文西和米開朗基羅為模特兒，來塑造柏拉圖和亞里斯多德兩位偉大哲學家的形象，並在圖的右下角不顯眼的地方，為自己留下小小的身影。

有藝術評論家如此評論：「達文西的作品有如深深的海洋那麼深沉、米開朗基羅的創作就像高山那般巨大，而拉斐爾的手筆彷彿開闊

的原野那樣優美。」

　　一五二〇年他患了重感冒，高燒不退；才短短六天，拉斐爾就投入聖母的懷抱，結束了短短三十七年的生命。過世那天是四月六日，恰好也是他的生日。

　　他的墓誌銘刻著：「這裡安息著拉斐爾。當他在世時，大自然深恐被他征服；當他升天後，又怕隨他而枯萎。」

給小朋友的貼心話

小朋友，《靜思語》說：「心開、運通、福就來。」意思是說，只要心情愉快開朗，好運和好福氣就會跟隨而來。樂觀隨和的拉斐爾有沒有為你帶來正面的啟示呢？

其實，所有的學習都從「摹擬」開始；只要耐心學習，純熟之後便可以發展專屬於自己的獨特風格。努力學習，你也可以成功「做自己」呵！

描繪農民生活的紳士——布勒哲爾

你們班上，有沒有一些看起來髒髒臭臭、大家都不喜歡跟他玩的同學？或者是還沒有開竅、聽不懂老師上課的同學？你會想幫助他們嗎？

法蘭德斯（今荷蘭）畫家老彼得‧布勒哲爾（Pieter Bruegel，1525-1569）擁有悲天憫人的胸懷；雖然他有許多富人朋友，卻能用他觀察入微和體貼的心，描繪平凡無奇的農民生活，成為令人敬重的偉大藝術家。

描繪農民生活的紳士——布勒哲爾

年輕時的布勒哲爾，長途跋涉到南方的義大利學習繪畫，並曾到法國、瑞士等地遊覽。在那個年代，既沒有火車乘、更不可能有飛機搭，出國是件花錢又花時間的辛苦事。

他在義大利觀摩許多文藝復興時期的作品，大都是歌頌古希臘羅馬時期的眾神、《聖經》裡的故事，或是為富商及貴族所畫的肖像，平民百姓的生活題材很少能成為繪畫主題。

他學成歸國時經過阿爾卑斯山，被大自然無私無我的包容力所感動，將所見所聞用畫筆留下記錄；擁有敏銳觀察力的布勒哲爾被形容為：「能吞下山脈與岩石，將它吐到畫布上。」可見他的畫作有多生動逼真。

那個時候，布勒哲爾的家鄉受到西班牙宗教統治所迫害；身處動盪不安的年代，讓他對弱勢者感到同情，因而將他的關注放在平凡的百姓身上。

布勒哲爾是位幽默風趣的紳士，他常約好朋友參加農民的婚禮或慶典，感受農民生活那分樸實、單純的快樂。

漢斯・法蘭格爾德是布勒哲爾的好朋友，也是個富商，他們兩人都有悲天憫人的胸懷和一顆赤子之心。

有一天，布勒哲爾到漢斯家喝茶聊天，他跟漢斯說：「聽喬治說農夫老約翰家要嫁女兒了，咱們帶著賀禮去湊個熱鬧，好不好？」

漢斯開心的說：「好呀！上回去參加亨利家的舞會，我帶去的酒

超受歡迎，亨利喝到醉倒了呢！」

「對呀！亨利醉到根本站不穩，不但笑咪咪還一直想跳舞，可把他老婆氣壞了！」布勒哲爾邊回憶邊大笑。

兩人笑了好一會兒，布勒哲爾才接著說：「上回你帶酒去，這次換我來

45 描繪農民生活的紳士——布勒哲爾

準備禮物吧！」

「好啊！」漢斯點點頭，用略帶嚴肅的語氣說：「對了，喬治特別提醒我們，穿著普通一點的衣服去，不要再打扮那麼花俏、引人注意了。」

若被發現是件很不禮貌的事。

那個時代的階級分明，貴族及有錢人和一般平民百姓不會往來，

「對呀！上回差點兒被認出來，還好大家都喝得有點醉。」布勒哲爾說。

布勒哲爾就像這樣以「人」為主題，將平日的農民生活入畫，像是《農民舞會》、《農民婚宴》等，成為史上第一位為庶民農夫發

給小朋友的貼心話

小朋友，你願意幫助比較弱勢的同學嗎？有句話說：「當你送出手中的花，手中會留下花香。」意思是：當你分享你所擁有的，快樂會留在你心中。有機會的話，一定要把愛傳出去，體會「幫助別人最快樂」的喜悅。

聲的創作者。他就像一位優秀的攝影師，讓後世透過他的畫作，瞭解五百年前歐洲農民的生活狀況。

讓畫室小僮成為畫家——維拉斯奎茲

小朋友，你家裡有沒有幫忙照顧爺爺奶奶的阿姨？大樓裡有沒有警衛伯伯或打掃阿姨？學校裡有沒有校工伯伯或愛心志工媽媽？

幫忙我們做這麼多事的人，你有沒有禮貌的對待他們呢？

維拉斯奎茲（Diego Velazquez，1599-1660）是繪畫史上偉大的「宮廷畫家」之一；他不僅是西班牙國王的御用畫家、皇宮裡的大總管，還要張羅國家的重要慶典活動，是國王非常信任和倚重的左右手。

黑奴帕雷哈則是維拉斯奎茲的得力幫手。帕雷哈的主人過世後，所有財產由維拉斯奎茲繼承，他因此成為帕雷哈的主人。

帕雷哈細心體貼又聰穎過人，在維拉斯奎茲的畫室裡幫忙繪畫布，還要按他的習慣將顏料擠在調色板上，整天跟在維拉斯奎茲身邊，成為一位名符其實的「畫室小僮」。

帕雷哈總是用心體會、仔細觀察維拉斯奎茲的需要，給老闆最適當的協助。例如：老闆想畫公主肖像，他就知道暖色系要多準備一些；老闆有點感冒，就幫他準備薑茶祛寒……帕雷哈的用心和努力，維拉斯奎茲都看在眼裡，也很放心的把事情交給他做。

看著維拉斯奎茲將顏料揮灑到畫布上，完成一幅幅美妙動人的作

品，帕雷哈心裡非常羨慕。「畫筆真是奇妙的魔術師，我也好想畫畫呵！」他經常默默在心裡構圖，然後利用閒暇時間躲在房間裡偷偷塗鴉。

由於當時的黑奴是屬於主人的財產，只能做一些粗重的僕役工作，不能從事藝術創作，連畫筆都不能拿。

維拉斯奎茲是位善解人意的老闆。有一天，他完成一幅重要畫作後，對帕雷哈說：「你天天看我畫畫；今天趁國王不在辦公室，讓我看看你學得如何？」

「真的可以嗎？」帕雷哈不敢相信自己這麼受到幸運之神的眷顧，楞了一會兒才趕緊拿起畫筆回說：「謝謝主人！」

讓畫室小僮成為畫家──維拉斯奎茲

帕雷哈夢想這一刻到來，已經好久、好久了！

他的臉上堆滿笑容，在畫布上盡情揮灑、仔細描繪，將國王最心愛的獵狗畫得栩栩如生。

「嗯！你畫得真好，這幅畫就先擺在這裡。」

維拉斯奎茲對帕雷哈的畫作大加讚賞，「下回國王

來畫室時，我再拿給他看；若國王也喜歡，我就趁機請他還你自由，讓你也可以拿筆畫畫、成為畫家。」

「謝謝您！」帕雷哈感動得說不出話來。他的聰慧細心，讓他擺脫了黑奴身分，恢復了自由。

為了答謝維拉斯奎茲的知遇之恩，帕雷哈還是忠心耿耿的追隨著他的主人，並在維拉斯奎茲去世之後繼續照顧他的妻兒。

維拉斯奎茲為帕雷哈畫的《畫室小僮》，幫他在義大利的畫壇打下基礎，成為他最好的肖像畫之一。他們之間的情誼超越了主僕關係，成為歷史佳話。

給小朋友的貼心話

小朋友，看完這個故事，你有沒有深刻感覺到：善待他人，會讓彼此的關係融洽、溫馨……對幫助我們的人，別忘了一定要有禮貌的說：謝謝您！

有句話說：「自助、人助、天也助。」帕雷哈的努力不但幫助了老闆，也幫助了自己。盡心盡力的做好自己的事或幫助他人，其實都是在培養自己的能力呵！

光與影的魔法師——林布蘭

小朋友，你有沒有看過芭蕾舞劇、舞臺劇、兒童歌舞劇、或是像紙風車劇團的戶外演出？

你有沒有發現，在黑暗的舞臺上，聚光燈投射出明亮的光線，造成聚焦效果，主宰著觀眾目光，是不是非常有趣？

荷蘭藝術家林布蘭（Rembrandt van Rijn，1606-1669），總是想像自己是個正在排戲的導演，技巧的運用明暗對比，讓整張畫作充滿戲劇效果。

林布蘭的爸爸是磨坊主人，家裡人手多、不需要他幫忙，小林布蘭就成天畫畫和玩耍，過著愉快的童年時光。

有一次，小林布蘭和鄰居小朋友玩捉迷藏，跑到磨坊樓上的風車小閣樓躲著，忽然發現陽光透過玻璃窗灑進地板，光線忽明忽暗的變化著。他心想：「要如何把這種明暗光影畫在畫本上呢？」就這樣開啟他的藝術之門。

林布蘭後來進入大學讀了半年法律，因對繪畫著迷，便退學與當地一位畫家習畫三年，進步神速；老師相當驚訝與欣賞，預期林布蘭未來一定能成為天才畫家。之後，林布蘭又到阿姆斯特丹的著名畫家拉斯特曼畫室習畫半年，並於當時熟悉了敘事畫的技巧。

學成之後，他和朋友合開畫室，還到皇宮為國王和皇后畫肖像，使他漸漸有了名氣。

當時的荷蘭是個富裕又自由的經濟大國，許多學校社團、公司、商會、民間團體等都喜歡花錢請畫家畫團體肖像畫；不但可以留作紀念，還可以懸掛在特別的地方給大家觀賞。

透過畫廊經理人的介紹，林布蘭畫了一張《杜爾博士的解剖學課》；在他精心安排的構圖和燈光聚焦，使得作品裡的八個主角像是舞臺劇演員般，有不同的神情和特色，非常有創意。

在畫裡，杜爾博士戴著黑帽、穿白領黑袍，穿著跟其他人不一樣；學生們有的仔細聆聽、有的眼神恍惚，每個人的表情都很豐富，

充滿動感，有別於其他團體肖像畫，都是相同衣服、相同表情。

這幅畫得到極佳風評，使他聲名大噪，各地邀約蜂擁而至，越來越多人請他幫忙作畫，他成為名利雙收的知名畫家。

阿姆斯特丹市的民防自衛隊也決定集資，請林布蘭

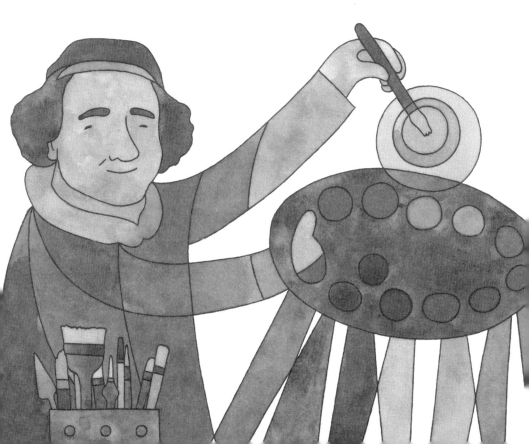

「畫團體肖像畫，以便掛在保衛總隊的大廳牆上。

當時的畫壇有個不成文規定：團體肖像畫必須按社會地位安排在畫中的位置，有點像學校拍班級大合照那樣排排站，畫家根本無法發揮他的長才。

這讓林布蘭覺得很無趣，他便想像自己是舞臺劇導演，編排這些來自各行各業的自衛隊成員：將一個聚光燈投射著柯克隊長和副隊長，另一個則聚焦在帶著吉祥物的金髮小女孩身上，其他位於暗處的隊員各司其職，整幅畫充滿明暗對比的戲劇效果，動感十足。

他的光影運用自然、人物生動逼真、色彩鮮艷豐富，並帶著閃爍的黃金色調，把隊員即刻出發巡邏的英勇身影展現得淋漓盡致；《夜

巡》這幅畫，將他的事業推向最高峰。

當你有機會觀賞舞臺劇時，不妨想像自己是林布蘭，體會那明暗燈光下，豐沛而動人的演出。

給小朋友的貼心話

林布蘭發揮觀察力及想像力，能將原本平淡的肖像畫變得生動感人。當你覺得無聊的時候，是否也能運用你的觀察力及想像力，讓平凡的生活點滴鮮活起來？

描繪平凡溫暖的美好——維梅爾

你曾仔細看過媽媽看信的表情，或是倒牛奶、準備餐點的姿勢嗎？

荷蘭畫家約翰尼斯‧維梅爾（Johannes Vermee，1632-1675），將這些平凡而微不足道的生活點滴，透過他的畫筆讓我們感受到生活裡平凡而溫暖是多麼美好。

維梅爾的爸爸經營旅館，兼作藝術品買賣；安靜乖巧的小維梅爾也跟著欣賞，經常在旁一邊聽大人討論畫作、一邊塗鴉，很有天分的

描繪平凡溫暖的美好——維梅爾

小維梅爾，在家人的支持下開始習畫。

後來，他和凱瑟瑞娜結婚，陸續生養十一個小孩，經濟負擔相當沉重；再加上他慢工出細活，平均一年只畫一到兩幅畫，生活過得十分刻苦。

維梅爾的畫風樸實、恬靜優雅，一幅《臺夫特風景》將他對家鄉的依戀表現得十分生動，散發著寧靜恬淡的氣息，受到藝評家的喜愛，還有許多人說這是世界上最美麗的一幅畫。

這個時期的荷蘭，是握有海上大權的超級強國；他們極度擴張，讓鄰國倍感威脅而戰爭不斷，整個社會氣氛顯得動盪不安。

一個晴朗的早晨，備餐檯上放著麵包；維梅爾看著準備早餐的女

僕瑪莉亞，手中握著大陶壺，將牛奶緩緩倒入陶鍋，他心中充滿感謝的想著：「這就是我努力追求的平凡生活啊！」

孩子們剛起床梳洗，凱瑟瑞娜在一旁看著報紙說：「維梅爾啊，戰爭又要開始了，你要不要去阿姆斯特丹市發展比較好？」

「唉！我最討厭戰爭了！」個性溫和、文質彬彬的維梅爾嘆口氣，然後走到窗邊，望著對街正在清掃巷弄的女子，還有在屋裡縫衣的女士，回頭對凱瑟瑞娜說：「妳看！這般安居樂業的生活，才是我們要的啊！」

他拉著凱瑟瑞娜的手說：「這是我出生、成長的地方，我捨不得與你們分開，也不想離開這裡。」

描繪平凡溫暖的美好——維梅爾

「我也不要你離開！」凱瑟瑞娜緊緊抱著維梅爾說，「我再努力節省家裡開銷，應該可以撐得過去。」

「對了！」維梅爾突然想到，「剛剛瑪莉亞在幫我們準備早餐時，觸發了我的

創作靈感。」凱瑟瑞娜睜大眼睛仔細聆聽。

他接著說：「我想在這麼混亂的局勢裡，表現女性對於平凡生活的支持與追求。」

凱瑟瑞娜開心的說：「那真是太棒了！」

後來，維梅爾畫了許多膾炙人口的作品，像是《倒牛奶的女僕》、《在窗前看信的少婦》、《戴珍珠耳環的少女》等；從他的作品裡，我們能找到化片刻為永恆的寧靜感，以及日常生活的知足喜樂。他對光線的運用精準，被譽為「印象畫派始祖」。

維梅爾溫暖平和的畫風，讓我們體會到「欣賞生活片段，感受生命美好」的幸福和滿足。

給小朋友的貼心話

小朋友，你知道什麼是「戰爭」嗎？請教老師或是上網搜尋資料吧！知道了戰爭的恐怖面目，你才能體會平凡生活的可貴。

知足常樂——米勒

小朋友，看到同學有變形金剛或芭比娃娃，你會不會因為自己沒有而感到失望和自卑呢？

二百多年前的法國畫家尚‧法蘭索瓦‧米勒（Jean Francois Millet，1814-1875），生長在幸福平凡而貧窮的農家。雖然他從小嶄露繪畫天分，但家裡沒錢供他學畫，農務工作又需要人手，因此未能進修。一直到十八歲，疼愛他的奶奶，深信米勒的藝術才華，便偷偷跑去找村子裡的牧師商量。牧師曾教過米勒拉丁文，對他非常肯定；

不但請人推薦他去拜名師學畫，還在教會發動捐款，幫他籌措學費。

就這樣，米勒帶著故鄉親人對他的祝福離家學畫，並輾轉到巴黎求學。

那個時候的法國發生工業革命——簡單來說就是「以機械取代人力」的大改變；傳統依靠人力、動物或風力、水力為主的生產動能，漸漸被機械取代了。

工業的快速發展促使大都會形成，吸引農業勞動人口往大城市集中，小鎮和農村逐漸消失。

在鄉下長大的米勒，看起來土里土氣的，說起話來慢吞吞，又沒有顯赫家世背景，來到五光十色的巴黎，常因被欺負而顯得悶悶不

樂。他好幾次想要放棄理想回家鄉；但想到親友對他的恩情，讓他又有了前進的動力，更加努力學習。

他天天到羅浮宮摹擬大師們的作品，慢慢開始出售一些通俗的畫作，也常常入選國家舉辦的「沙龍展」，米勒的才華逐漸受到肯定。

可是，米勒的作品還是沒有

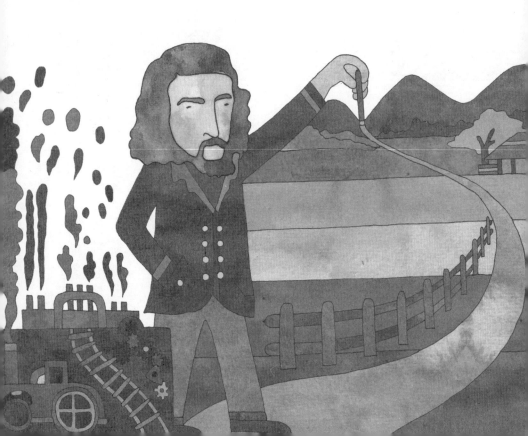

受到買家特別青睞而獲得豐厚收入，生活依然過得很清苦。

他雖住在巴黎，卻還是過著日出而畫、日落而息的簡單生活，每天背著畫具到戶外作畫，天黑了才回家。他非常懷念農家生活，希望能用畫筆描繪法國農民純樸而勤勞的形象，便開始創作跟農民有關的主題。

一八四八年，法國發生二月革命，整個巴黎動盪不安，再加上痢疾大流行。米勒為了一家人的安全，於是跟第二任妻子盧梅爾商量：

「我看這混亂的情勢還要一陣子，我這些年在巴黎過得很不踏實，咱們還是回鄉下去，妳看好不好？」

溫柔賢淑的盧梅爾輕輕的點頭說：「只要我們全家人能在一起，

「謝謝妳！」米勒由衷感謝妻子對他的支持。

一家人整裝回鄉，遠離巴黎的紛擾。經過巴比松時，他深刻感受這裡有他童年的味道與鄉愁，於是決定在離巴黎六十公里遠的地方落地生根，從此定居下來。

米勒在這裡創作出許多膾炙人口的作品，例如《拾穗》、《晚禱》、《播種者》等，歌頌農民滋養大地、帶來生機的辛勞，就像他家鄉支持他的那些親友們，對他無私無我的付出。

米勒不眷戀熱鬧繁華的巴黎生活，傾聽內心的聲音，樹立自己的藝術風格，成為法國最偉大的田園畫家。

就像米勒一樣，我們也不需要羨慕別人所擁有的物質，應該學習米勒的精神，知福、惜福。

給小朋友的貼心話

小朋友，有句話說：「『需要』有限，『想要』無窮。」下次看到同學的玩具或特別的文具時，先想想自己是「需要」還是「想要」？你是否想過自己所擁有的「無形」財富有哪些呢？

畫筆下的曼妙舞動——竇加

小朋友，你看過芭蕾舞嗎？是否覺得舞者身上的白紗蓬蓬裙很特別呢？

法國藝術家愛德加‧竇加（Edgar Degas，1834-1917），用他敏銳的眼光、細心的筆觸，帶領我們走近那輕盈的白紗蓬蓬裙背後，看那沉重而艱苦的練習過程。

生長在富裕家庭的竇加，常跟著喜愛藝術的爸爸去博物館看畫展，或到劇院欣賞表演；小竇加跟著欣賞，也就漸漸入迷了。加上爸

爸經營的銀行經常贊助藝術活動，他因此有機會到後臺接觸到一般觀眾看不到的準備情景。

從小受正統教育的竇加，一直在為繼承家業作準備；到了二十歲，攻讀法律後，才發現自己對繪畫的熱愛，並成功說服父親讓他正式學畫。

他起步比別人晚，就特別用功學習，仔細觀察人生百態、臨摹大師的作品。竇加認為，藝術的祕密，就是從大師的作品裡得到啟發，但不重複他們的步伐。他隨身攜帶素描本，先畫草圖，回到畫室後再仔細研究人物動態、構圖布局和顏料色彩。

因緣際會，竇加認識當時鼎鼎大名的芭蕾舞老師朱爾·佩羅；透

過佩羅先生介紹，竇加可以邀請芭蕾舞學生到畫室裡擔任模特兒，擺出他想要的舞蹈姿勢。

他也曾邀請佩羅先生到畫室裡擔任模特兒。佩羅那時雙手撐著手杖，側身問他：「竇加，你為什麼不到我在巴黎歌劇院的舞蹈教室裡作畫？這樣不就可以把要畫的景物一氣呵成，不用這麼麻煩。」

「那是攝影師的工作！」竇加拿著畫筆，仔細打量佩羅身影後說，「我在舞蹈教室裡畫素描筆記，再回來按自己的想法構圖。」

在那個年代，要當個芭蕾舞星是很不容易的事；除了要有熱情外，更要不計代價的辛苦演練、演練再演練。有些貧苦家庭的女孩為了餬口，被父母送到芭蕾舞學校習舞；從竇加畫的《芭蕾舞課》、

《舞蹈測驗》、《舞蹈學校》等畫裡可以發現，舞者的美麗身影、老師的諄諄指導、還有母親般般的期盼與等待。竇加的畫不僅是畫，還充滿著人與人之間的情感流露。

不僅如此，竇加對於繪畫技法有無窮的好奇心。當馬奈、莫內、雷諾

瓦等印象畫派的好朋友用油畫在戶外捕捉光線時，實加仍尊崇古典繪畫技巧，在畫室裡仔細構圖描繪，再研究最適合的媒材，塗抹在畫布上。

他尤其擅用粉彩畫來表現芭蕾舞者柔美優雅的舞姿、輕盈飄逸的舞裙、以及細緻的觸感，傳達出芭蕾舞的情調與活力，捕捉舞者瞬間移動的痕跡，將粉彩畫法發揚光大。

給小朋友的貼心話

小朋友，你知道嗎，即使是大師級的芭蕾舞者，也仍要不斷練習，腳趾甲不知脫落了多少次，才能習得精湛的舞藝！不論做什麼事，若是要成功甚至傑出，都要投入精神、體力與時間去努力呵！

此外，竇加不管當時流行的畫風，堅持走自己的路，你會給他按讚嗎？

展現藝術之美的蘋果——塞尚

小朋友，你聽過蘋果與英國科學家牛頓的故事嗎？據說，牛頓是因為看到蘋果掉下來才發現地心引力的定律。

跟蘋果有關的名人可不只牛頓呢！對法國畫家保羅・塞尚（Paul Cezanne，1839-1906）來說，蘋果的意義也很重大。

最早送塞尚蘋果的，是他的同學左拉（法國大文學家）。柔弱的小左拉常被其他同學欺負，小塞尚總是利用機智和腕力幫他解圍。有一次，塞尚因此受傷，左拉帶著蘋果去慰問他；塞尚從此將蘋果當作

友誼的象徵，成為他最愛的模特兒。

除了畫蘋果外，塞尚也會畫家鄉附近的風景，或邀請家人、朋友當他的模特兒。

他畫畫時非常認真：外頭不能太吵、模特兒不可以亂動，更不可以跟他講話，就像在作研究一樣專注；他認為畫畫不僅要用腦，還要非常用心！

塞尚常跟他的模特兒說：「要想像自己是一顆蘋果。」如果他們不小心動了一下，他就會生氣的反問：「你看過會動的蘋果嗎？」

塞尚的個性嚴謹，又有點害羞，雖然感覺不容易親近，他卻喜歡朋友，堅信「友情是最重要的美德」。因此，他常把自己的畫作送給

朋友們分享。

可是，他的畫充滿著圓型、圓錐、圓柱體的組合，看起來有點怪怪的感覺；不像其他印象派的畫，有柔美的肖像畫或充滿詩意的風景。雖然朋友們都不太瞭解塞尚的畫，還是默默的收下塞尚的好意，把它們放在閣樓或儲藏室的角落裡。

為了追求心中完美的畫作，塞尚還是孤獨的、默默無聞的畫著，堅持、堅持再堅持，就這樣過了幾十年。

儘管當時的莫內很欣賞他，認為塞尚是一位藝術天才，他的畫具有未來藝術的風格，但是大多數人還是不懂得欣賞塞尚的畫。

直到有一天，一位年輕的畫商弗拉，無意間被塞尚的作品感動，

展現藝術之美的蘋果——塞尚

驚為不可多得的傳奇人物，因而開始收購他的作品。

弗拉到處覓尋塞尚的作品。

有的作品已被儲藏室的老鼠啃得慘不忍睹，還有人笑說塞尚的畫像小朋友塗鴉，懷疑弗拉是不是詐騙集團的成員。

還有一次，弗拉費盡千辛萬苦找到塞尚的畫家朋友，結果他說：「我不忍心塞尚的畫常被嘲

笑，於是在那幅畫上也畫了一些東西。」

弗拉不氣餒的繼續找，找回許多塞尚的作品，幫他開了一次盛大的畫展。畫展辦得很成功，塞尚終於找到知音，成為一位受人稱道的畫家。

蘋果可說是塞尚最麻吉的模特兒，也是他的吉祥物，他曾說：

「我要以一顆蘋果來震撼巴黎！」

塞尚對藝術的執著，讓他的蘋果不僅震撼巴黎，也征服了全世界，連知名畫家畢卡索和馬蒂斯的作畫風格都受到塞尚的啟發，他因此被稱為「現代繪畫之父」。

給小朋友的貼心話

小朋友，有句話說：「有志者事竟成。」塞尚的努力和堅持，讓他的畫成為永垂不朽的藝術珍品。是不是很值得我們學習呢？

此外，能發掘塞尚藝術風格的帶拉是不是也很讚呢？你是否也能像帶拉那樣，發掘家人與朋友的優點？

畫出家園之美——莫內

你家住在哪裡呢？你家附近有沒有讓你感到很特別、或者非常喜歡去走走的地方？

法國印象派代表人物莫內（Claude Monet，1840-1926）從小就住在海邊，對於水、對於家有分特殊的依戀，他把這分依戀化為創作題材。

莫內作品裡的人物通常是家人，景物則大部分跟水有關，像是湖泊池塘、溪流海洋或是天空雲彩等題材。

他曾跟他的好朋友雷諾瓦和巴吉爾說：「我家旁邊的那片海，美得讓我捨不得離開，不然我早就來巴黎學畫了。」

有一天，莫內巧遇一位氣質出眾的女孩，馬上去對她說：「這位美麗的小姐，妳願意擔任我的模特兒嗎？」這個女孩卡蜜兒，後來成為莫內的人生伴侶。

莫內很喜歡畫她，有時候整幅畫面裡的四、五個女生都是不同姿態的卡蜜兒。

他曾用心畫了一幅穿著綠衣的卡蜜兒，成功展示在國家舉辦的沙龍畫展，打開了莫內的知名度。

結婚後，卡蜜兒和兒子都成為他的模特兒。在莫內的作品裡，只

要有家人的身影，總令人感到特別溫馨甜蜜。

不幸的，卡蜜兒因長期的經濟困頓與營養不良而與世長辭。莫內非常傷心的畫下她的遺容，難過的說：「我總是先作畫家，才作丈夫。」

他之後三年幾乎不再畫人物像，或只留個模糊身影。莫內開始離家，過著四處漂泊作畫的日子。

他畫河畔的白楊樹，畫壯闊雄偉的濤濤洋流，畫海裡的岩石，畫拱形峭壁；他說：「我不是畫家，而是一位追逐山光水色的獵人。」

直到他與第二任妻子愛麗絲結婚後，莫內終於有了歸屬感而不再漂泊。

更棒的是，大家開始喜歡他的畫，他終於有錢買房子安定家人。

他在住家附近意外發現一座乾草堆，便依照太陽光線強弱在不同畫布上畫畫，一口氣完成了十五幅《乾草堆》畫作，展出後三天就賣光了，還有很多美國畫家慕名前來拜莫內為師。

他後來又發現住家前院的沼

澤很適合整理成池塘，種些不同種類的睡蓮、楊柳等水中植物，再建造一座他最喜愛的日本橋。

莫內對愛麗絲說：「我不再追逐大自然了，我要將大自然請到家裡來。」他開始喜歡重複畫同一項景物在一天中不同時間、不同光線映照的樣子。

為了捕捉光影，他總是畫得很快，因為雲團會移動、陰影在改變，或許下一分鐘整個場景就完全不一樣。

他的畫，近看有點潦草，站遠一點看才看得出它生動的表現當時的陽光和氣氛。後來，莫內共畫了二百多幅各有特色的《睡蓮》，成為令人景仰的藝術大師。

給小朋友的貼心話

小朋友，你生活的周遭環境，有什麼讓你感到特別的地方呢？比如說，公園裡的遊樂器材很有趣，或是有河濱公園可以騎腳踏車，或是爸媽種了一些可愛的盆栽……用心感受住家及附近的景物，或許會為你帶來驚喜呵！

超級好朋友——巴吉爾

小朋友，在學校時，當你不舒服，誰會陪你去健康教室？上課忘了帶課本或鉛筆，誰會跟你一起用？心情不好時，誰會安慰你？

對！都是你最麻吉的好朋友會挺你吧！

當莫內、雷諾瓦等知名畫家還沒成名時，沒有人願意買他們的畫；有時候，他們沒錢付房租、沒錢買食物、沒錢買畫圖顏料，過著非常窮困的生活。幸好，他們有一個熱情分享的超級好朋友菲特烈克·巴吉爾（Frederic Bazille，1841-1870），大方的對他們伸出援

手。

原本學醫的巴吉爾，家境還不錯，他的爸媽很支持他學畫，固定寄生活費給他；和其他同學比起來，生活較為寬裕。

有一天，莫內和雷諾瓦花完所有的生活費，莫內愁眉苦臉的說：

「我們沒錢吃飯，也繳不出房租，更不可能買顏料，怎麼辦？」

樂觀的雷諾瓦開始整理行李，還微笑的跟莫內說：「別擔心，咱們去找巴吉爾吧！我看他屋裡有一大袋豆子，夠我們吃上一陣子；也許，他還會讓出床給我們睡呢！」

雷諾瓦和莫內兩人去向巴吉爾述說他們所面臨的生活窘境。巴吉爾聽後，毫不考慮的就把他的床鋪、食物和顏料跟他們分享；並畫了

一幅《藝術家的畫室》，記錄好友之間的情誼——

即使過著貧苦的生活，但友誼的溫暖以及實現夢想的拚勁，讓他們更能互相扶持，不斷努力。

後來，莫內結了婚、太太懷孕，生活更加辛苦。巴吉爾眼看再過不久孩子就要出生了，莫內一定很需要用

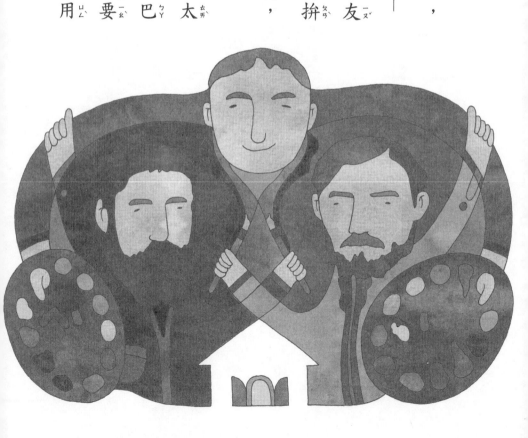

錢，便主動跟他說：「我想買你的一幅畫，但是我沒有很多錢，只能分期付款；每個月付五十元法郎給你，好嗎？」

巴吉爾的雪中送炭，對當時窮困潦倒的莫內來說意義非凡。他緊握著巴吉爾的手，非常高興的說：「謝謝你，請你當我孩子的教父（就是「乾爹」）吧！」

儘管巴吉爾和好友們努力創作，作品卻不被當時國家舉辦的沙龍展所接受，大家意志非常消沉。為了激勵大家，巴吉爾說：「我來想辦法找人贊助，我們也辦個屬於自己的畫展吧！」

才剛籌備畫展沒多久，法國和德國就發生戰爭；巴吉爾熱血沸騰，自願放下畫筆，背起槍桿子走上戰場。很不幸，他在一次戰役中

喪生了。一個親切體貼、熱情奔放、勇敢築夢的有為青年，就像流星一樣，結束了璀璨而短暫的一生，留給朋友無限的懷念。

為了實現巴吉爾的夢想，莫內和雷諾瓦召集好朋友們，繼續籌辦屬於他們自己的畫展，就此開始了印象畫派的成功之路。

給小朋友的貼心話

小朋友，有句話說：「在家靠父母、出外靠朋友。」巴吉爾不但沒有看不起窮朋友，還將自己的東西與好朋友分享，盡力幫助朋友發揮才能。這樣的「義氣」，才是值得我們學習的呵！

洋溢幸福感的畫——雷諾瓦

小朋友，如果你喜歡畫畫，卻有人取笑你的作品，說你根本不會畫畫，你會不會生氣呢？

奧古斯特‧雷諾瓦（Auguste Renoir，1841-1919），是一個樂觀開朗、不怕別人取笑的法國藝術家。

雷諾瓦從小就很愛畫畫，非常用心學習；但老師的教導方式比較傳統，覺得要完全照著他的方法畫，才會受到大家喜愛，才有收藏家願意購買。

但雷諾瓦有自己的想法。老師生氣的跟他說：「你畫畫只是在讓自己開心罷了，這樣是不行的。」

「如果畫畫讓我不開心，我就不畫了。」雷諾瓦堅定的認為，「再苦也要開心的畫畫。」他就是喜歡讓作品看起來充滿幸福、洋溢微笑的感覺。

為了參加國家舉辦的現代藝術沙龍展，雷諾瓦找了美女模特兒，畫了《拿著陽傘的麗絲》這幅畫。

可能受他的裁縫父親的影響，他很仔細的描繪白色紗質洋裝，還畫出陽光灑落的繽紛光影，讓整個畫面看起來寧靜又優雅。不過，這幅畫卻被藝術評論家們取笑成：「像是一大塊會走路的新鮮乳酪。」

但他還是不氣餒，繼續畫那種溫馨甜蜜、賞心悅目的畫。後來，愛好和平的雷諾瓦被徵召參加德法戰爭。他的好朋友巴吉爾不幸戰死在沙場上，讓他覺得非常難過；所以他更希望透過作品，展現生命愉悅而美好的一面。

戰爭過後的巴黎，路上到處都有警察或軍人，不准大家聚在一起說話，每個人看起來都緊張兮兮，整個城市顯得死氣沉沉。

雷諾瓦很不喜歡這種感覺，他說：「這個世界有太多不開心的事了！所以，我要人們看到我的畫就有好心情。」

他找了一些好朋友和鄰居充當模特兒，到巴黎附近的葛樂蒂磨坊聚會，畫了《煎餅磨坊》。從他的畫裡，我們彷彿也能感受到那樹影

搖曳、光影婆娑的美景，以及輕鬆愉快、音樂流瀉的氣氛，因而很想加入這個聚會；這讓我們欣賞畫作的同時，也不知不覺的有著好心情。

果然，喜歡雷諾瓦作品的人越來越多，大家都想請他畫肖像，還得到國家頒發榮譽勳章的肯定，

他終於成功了。

有一天,他騎腳踏車不小心摔斷了手,已經造成生活上的不便;

沒想到這時候還患了關節炎,讓他有苦難言。病魔並沒有就此放過他,還加碼送個中風大禮,讓他動彈不得。

雖然健康情形每下愈況,他還是不放棄畫畫,甚至請護士將畫筆綁在他僵硬的手指上繼續創作。

病痛纏身已經讓雷諾瓦的身體忍受極大的痛苦,太太和兒子的相繼過世,又在他的心頭加以無情重擊;這種身心的煎熬,最是讓人難以忍受啊!但是,拿著畫筆、樂觀積極的雷諾瓦,還是充滿感恩的說:「我是個幸福的人。」

給小朋友的貼心話

小朋友，你覺得自己是個幸福的人嗎？我們難免會遇到生氣、被誤會或不被瞭解的時候；這時，只要想想雷諾瓦，學習他正面思考的態度，應該能很快的擺脫不愉快。

有句話說：「開心也是一天，難過也是一天。」你要用什麼態度來面對自己的每一天呢？聰明的你一定會有最棒的選擇。

充滿親情之美——卡莎特

小朋友，當你在路上看到有阿姨正在逗著小弟弟或小妹妹玩時，是不是覺得畫面特別溫馨、也跟著開心起來？

美國畫家瑪麗・卡莎特（Mary Cassatt，1844-1926）以描繪母子間的親密互動聞名；她的作品充滿親情的溫暖，很容易引起觀賞者共鳴。

卡莎特的父親是地方士紳，不但家世顯赫，後來還當上市長。

她的父母親都非常重視孩子的藝術教育；當時的美國還沒有大型美術

館，人們得遠赴歐洲才能欣賞到名畫與雕塑品；所以，在她七歲那年，全家搭幾個禮拜的船到歐洲住了幾年。

她被歐洲濃厚的藝術氣氛感染，尤其喜歡法國羅浮宮裡的館藏，參觀多次還是意猶未盡。

回到美國後不久，卡莎特就立志當一個專業藝術家。在那個保守年代裡，還沒有女性當過藝術家，所以她的父親非常非常反對。

然而，在她的堅持和媽媽的默默支持下，她終於如願學畫。媽媽還陪著她到法國、西班牙和義大利等地旅行，摹擬大師作品，啟發她對人物生動描繪的筆觸，並對《聖經》裡的聖母瑪利亞與聖子耶穌的互動留下深刻印象。

當她回到法國創作時，畫風已趨成熟，受到國家舉辦的現代藝術沙龍展的青睞，作品也幾度入選參展，那是非常不容易的事；尤其她是女畫家，而且來自美國，更顯得難能可貴。

她的作品色彩明亮，以及對人物的特殊描繪方式、留駐片刻風采等，都和印象派的竇加風格雷同，引起竇加的注意。

有一次，她經過藝廊時看到竇加的粉彩畫，十分驚豔；她竟將鼻子緊貼在櫥窗玻璃上看，心想：「我終於找到夢寐以求的藝術！我要盡量吸取他作品中的精華。」

後來，卡莎特與竇加建立了長久的友誼；年長十歲的竇加並成為她的藝術導師，邀請她加入印象派畫展，改變了她的藝術生命。

卡莎特常請家人當模特兒，例如：描繪媽媽看報時的《看費加羅報》、姊姊與朋友喝茶的《下午茶》、哥哥和姪子肖像的《父與子》等，都以日常生活為主題，描繪出平實親切的情調，表現出溫暖和諧的親情。

實加乾脆給她建議：「妳人物畫畫得很好，和家人的關係又這麼親密，不妨藉由聖母和聖子互動的

充滿親情之美——卡莎特

肖像，專研母愛和親子系列主題。」

卡莎特開始以寫實的方式描繪主角。她構圖平凡、造型生動、色彩簡單明亮，展現出生命的光輝，讓人感到親切溫暖，並賦予平凡的人事物新的生命；畫中充滿親情之愛的美感，更是無人能及。她讓世人瞭解，女性也可以成為偉大的藝術家。

給小朋友的貼心話

小朋友，你有沒有發現爸爸頭上的白髮？有沒有看到媽媽眼角的魚尾紋？這些都是為了你及整個家操勞的痕跡呵！試著畫爸爸及媽媽，仔細觀察你親愛的家人吧！

童話般的奇幻世界——盧梭

笑嘻嘻的說：「他們總有一天會知道我的厲害！」

從小，盧梭除了繪畫和音樂科目比較突出外，其他成績並不出色；由於家境清苦，他很早就自立更生。他當過律師助理、當過軍人，直到在市政府擔任收稅員後才安定下來。

雖然不曾上過美術學校，也沒有拜師學畫，但他很愛幻想、很愛畫畫。

盧梭閱讀很多跟畫畫有關的書籍，增加他的繪畫知識；他常去逛巴黎的公園、植物園和動物園激發靈感，也欣賞許多介紹熱帶風景以及奇異花草樹木的雜誌，看到喜歡的圖片就開心的說：「這些風景我要收為己有！」

天真爛漫的他，透過自己的想像，一筆一畫將樹枝、葉片和帶點神祕的奇幻景物組合在帆布畫面上，成為專屬他的風景，然後說：

「哈哈！這是我的了！」

質樸無華的繪畫風格，有著小朋友般童稚純真的畫觸，就像他畫的《夢》、《弄蛇女》、《睡著的吉普賽女郎》等，充滿自然無邪和童話般的奇想世界，耐人尋味。

後來，欣賞他的人越來越多，他就提早退休，專心畫畫，偶爾也幫朋友畫肖像畫。

不過，盧梭似乎無法精確呈現人體比例和遠近距離；所以，他就把眼睛看到的、心裡想到的，一股腦的畫在畫布上，形成特殊的盧梭

式風格。

有一次，當時二十七歲的畢卡索在地攤上買到盧梭畫的《婦人肖像》，他高興的找來很多藝文界的好朋友，到他的畫室裡為盧梭慶祝。

盧梭很愛他的妻子克麗美思，在妻子去世後，他寫了《克麗美思》這首

曲子紀念她，也畫了幾幅肖像來懷念她，畢卡索買的就是盧梭太太的肖像。

當時六十四歲的盧梭看到這幅畫，心裡既感謝又激動；看到有這麼多朋友支持著他，讓他心中百感交集，便拿起小提琴邊拉邊唱著《克麗美思》。

他唱得好專心，連畫室天花板燈籠裡的蠟燭滴下蠟油，在他頭上滴成一頂尖尖的小蠟帽，他也渾然不知。大家看到這滑稽的模樣都笑成一團，他一點也不在意，還說畢卡索為他締造了生命裡最幸福的一天。

誰說學畫一定要進名校、拜名師呢？盧梭用自己的方法畫畫，不

但開創自己的畫風，成為「素樸派畫家」代表，也被譽為「超現實主義」先驅。

給小朋友的貼心話

小朋友，你有什麼興趣呢？打球？游泳？或跟盧梭一樣是畫畫？若是你能持之以恆的不斷練習、精進，說不定這興趣不只可以成為你一生的喜好，甚至可以成為職業與事業呢！

彩繪大地生命力──高更

小朋友，你有沒有想要實現的夢想，卻遲遲還沒有行動呢？

法國的保羅‧高更（Paul Gauguin，1848-1903），是一位勇於追逐及實現夢想的藝術家，他將純真濃郁的熱帶島嶼風情注入他的畫布裡，為自己的人生揮灑出豐富的綺麗色彩。

高更的媽媽是祕魯貴族的千金小姐，小小高更和姊姊跟著父母移民到祕魯。那裡有溫暖潮濕的氣候、巨大的樹葉、艷麗香濃的奇花異草，還有會飛的猴子，小小高更非常喜歡這個地方。

後來，高更的爺爺去世了，他們得回去處理爺爺後事，就跟著媽媽回到法國求學；因此，接受了一些繪畫及雕刻知識，開啟他的藝術之門。

高更十六歲開始在船上工作，當一個航行四海的水手，走訪世界各地；但在他內心深處，一直在找尋童年生活的那個美妙地方。

等他回到岸上後，找到一份股票經紀人的工作，賺了不少錢，還與一位美麗溫柔的丹麥小姐美蒂結婚，建立一個富裕而幸福的家庭。

這段時期，高更認識一些藝術家朋友，開始在週日下午和他們相約畫畫。

高更越畫越好，還入選國家所舉辦的沙龍展，那是肯定藝術創作

的最高榮譽之一。這個莫大的鼓勵，點燃了高更對藝術的熱情。

為了能全心投入繪畫創作，他離開薪資豐厚的金融工作，那年他已經三十七歲了。

他對美蒂說：

彩繪大地生命力——高更

「我要尋找創作題材，一定常常不在家；妳一個人照顧小孩很辛苦，不妨帶他們回娘家。妳覺得好不好？」

「好吧！」美蒂眼眶泛著淚珠；她雖然萬般不捨，但因深愛著高更，還是支持他的決定。

「謝謝妳，美蒂！」高更感激的說，「我們可以常常寫信；等我的畫作大賣時，我們就可以團圓了。」

高更將妻女安頓好之後，開始他浪跡天涯的藝術創作生活。他離開冷漠的巴黎，經過法國西部的布列塔尼、南方的阿爾，最後決定到大溪地去追求他的夢想。

高更非常喜歡大溪地；原始豐富的色彩、居民質樸純真的個性、

空氣中甜膩的果香氣息，都像極了他幼童時期居住過的祕魯，更加豐沛他的創作能量。

他非常努力的作畫，試圖將自己對大地之母的特殊情感灌注到畫布裡，描繪出心中的理想世界，讓作品充滿想像力。高更非常希望，欣賞他作品的觀賞者能因此為自己編織夢想。

高更的創作雖然深受藝術家朋友的肯定，卻得不到收藏家的青睞，賣得並不好。

他在大溪地經常過著貧病交迫的日子，卻也因此激發他的創作意志，完成最傑出的作品《我們自何處來？我們是什麼人？我們往何處去？》；這是他繪畫思想的結晶，深深影響後代藝術家。

給小朋友的貼心話

小朋友，你的夢想是什麼呢？有句話說：「人生有夢，築夢踏實。」意思是，每個人都會有夢想，但不能只是空想，要經過一步步的努力才能實現。想想看，你要怎麼做，才能踏實的逐漸讓你的夢想成真？

高更留給後世的最重要貢獻，是解開形體與色彩的限制。他最想讓人瞭解的是：一幅好畫應該相當於一個好的行為。

築夢詩人——高第

小朋友，我們每天都會從家裡到學校、或去公園、或搭車子……都是從這個建築到那個建築，你有仔細觀察過這些建築物的設計嗎？

西班牙建築大師安東尼‧高第（Antonio Gaudi，1852-1926）認為：「建築不只是居住的地方，還應該是藝術品。」他把牆壁和柱子當成畫布和雕塑石材，盡情揮灑創意。

從小就罹患風濕症的小高第，發作時會痛到無法走路、不能上學，也沒辦法和其他小朋友一起玩；孤零零的小高第只好一個人靜靜

的遠望飛禽走獸、觀察花草樹木，因而獲得許多知識和啟發。他說：

「自然是我的老師。」

後來，他身體好多了，便努力上學學習知識，最後立志成為一名建築師。

他利用課餘時間在建築事務所打工，累積實際工作經驗；還一邊廣泛涉獵文學、音樂與莎士比亞的戲劇，從不同領域充實自己的藝術知識。

這些知識加上他童年時對自然的觀察，所以他畫的設計圖總是嘗試融合各種風格，塑造出特別新穎、大膽、甚至有點古怪的設計，讓指導老師頭疼不已，還說他「不是天才，就是瘋子」。

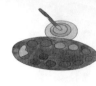

等他學成開始接設計案後，一位有錢的紡織商歐塞比‧奎爾先生請他幫忙：「高第先生，我才從美國搬回來定居不久，非常欣賞你的建築創意，可不可以請你幫我設計市區住宅、郊區莊園及家族墓室呢？」

高第非常感謝奎爾的賞識，奎爾也充分信任高第，讓他自由表現、發揮長才，並成為他最重要的贊助人。

非常認真負責的高第，除了在辦公室畫設計圖外，還天天到工地監工，有時還住在工地。他親力親為的指導施工方式，並一再修改設計圖，讓建築更加完美。

高第從小就發現自然界不存在純粹的直線，他說：「直線屬於人

築夢詩人——高第

類，曲線屬於上帝。」

在設計過程中，他希望建築物與大自然合而為一，所以在他的作品裡幾乎找不出直線，而是以充滿生命力的曲線及許多動植物形態來構成建築，並且充分融合當地的建材，以及人文風情等元素。

高第設計了莊嚴華麗的「奎爾宮」、酷似龍脊屋頂的「巴特由之家」、猶如波浪狀的「米拉之家」、充滿童趣的「奎爾公園」，以及耗費他畢生心力、至今仍未完工的「聖家堂」等，那充滿個人色彩的設計風格，深深影響現代設計。

如今，這些地方不但成為巴塞隆納的地標，也被認定為最珍貴的世界文化遺產之一。

給小朋友的貼心話

小朋友，我們的古代祖先居住在山洞裡或樹底下，隨著文明演進，開始用木材、石頭及磚瓦、泥土來蓋房子。直到現在，建築不僅能夠遮蔽風雨，還有不同的造型與功能，都是人類創意的展現。當你經過時，不妨好好欣賞它們，試著從中發掘建築師的巧思。

手足情深——梵谷

小朋友，你有兄弟姊妹嗎？是不是常在一起玩？會不會因為爭吵而討厭對方，卻又會因好久不見而想念對方呢？

藝術史上的超級好兄弟，應該就是荷蘭牧師梵谷家的文生和西奧這對兄弟了。

由於叔叔經營藝廊的生意很成功，在世界各地有很多分公司，兄弟兩先後到叔叔公司幫忙，也讓他們走上藝術之路。

哥哥文生·梵谷（Vincent Van Gogh，1853-1890）十六歲就進入

這家公司，從家鄉荷蘭到倫敦、巴黎都待過。

工作之餘，他到各大博物館參觀，逐漸愛上了畫畫，也買些紙筆，隨意畫了素描寄給弟弟西奧看。

西奧是梵谷最疼愛的弟弟，也是世上最瞭解他的朋友。隨和的西奧非常欣賞哥哥的認真、執著和才氣，對於他的素描讚不絕口。

受到西奧的鼓勵，梵谷邊工作、邊吸收繪畫知識，累積作畫能量。

不過，梵谷的工作並不順利；在成為全職畫家前，當過老師、牧師、藝廊和書店店員，但他最愛的還是畫畫。

正當梵谷徬徨無助時，西奧對他說：「哥哥，既然你這麼喜歡畫

「畫，又有潛力與才華，不妨全心全力去畫，我賺錢供你畫畫。」

當時從事藝術品買賣工作的西奧很得老闆的賞識，雖然薪水不多，但省吃儉用的話還夠兩個人生活。

為了不讓西奧失望，為了堅持自己的理想，梵谷夜以繼日的努力臨摹其他畫家的作品；每天天還沒亮，就帶著乾麵包、背著畫具出門，過著非常清苦的日子。

他用堅強的意志力持續作畫，並寫信告訴西奧：「我們一定要咬緊牙關堅持下去！我的畫就會有人來買，到時候就不必過這種窮日子了。」

梵谷把他的每件作品仔細打包收妥，寄給西奧欣賞並代為出售，

畫風的藝術家給他認識，又

還介紹畢沙羅、高更等新派

藝術天分，持續給他支持，

但西奧還是相信梵谷的

奧多為自己的未來著想。

的畫又怪、又不好看，要西

一直寄錢給哥哥，覺得梵谷

西奧的老板並不支持他

可惜，事與願違……

好讓他有錢多買幾管顏料。

引進日本的浮世繪版畫給他，對他的繪畫風格有很深刻的影響。

遺憾的是，一直受精神疾病所苦的梵谷，在三十七歲那年結束自己的生命；弟弟西奧承受不住這巨大的打擊，也在半年後去世，留下新婚妻子喬安娜和出生不久的兒子。

還好，喬安娜不但非常敬重梵谷，更相信西奧的眼光。她獨自幫梵谷舉辦畫展、出版書籍，讓大家認識這位偉大的藝術家，將他的作品發揚至全世界，成為史上最受重視的藝術珍品。

文生與西奧間的兄弟情誼，就像梵谷的作品《向日葵》般，滿溢陽光熱情的綻放著。

給小朋友的貼心話

梵谷的藝術才華，因為西奧的支持、喬安娜的協助而能發揚光大，一家人的親密關係流傳為佳話。

小朋友，除了父母，兄弟姊妹便是陪伴你一起長大的親人，可說是父母送給你的最好禮物。要好好珍惜這分情誼，相互扶持著一起長大呵！

用畫的數位相片——秀拉

小朋友，你會用電腦看照片嗎？有時會將照片放大或是縮小吧？

有沒有發現什麼特別的地方呢？

通常，照片的電子檔縮小時畫面會顯得清晰；如果將照片持續放大，則會越來越模糊，變成一個個小點點；再放大後將會發現，原來每一種顏色都是由許多小色點組成。

比方說，原來的白色再放大後，螢幕上出現的不僅是白色，還有帶著灰色、淺藍色、黃色和紅色等許多繽紛的小小色塊。是不是很奇

妙呢？

法國畫家喬治・秀拉（Georges Seurat，1859-1891）就是用自創的「點描法」，創作了令人驚豔的《嘉德島的週日午後》，讓他永垂不朽。

位於塞納河旁的嘉德島，是巴黎人最喜愛的度假勝地；每逢週末假日，大家都會在這裡休閒，十分熱鬧。年輕的秀拉也很喜歡到這裡，尋找創作的靈感，欣賞人生百態。

某個晴朗夏日的週末午後，他一如往常的來到嘉德島，坐在河畔的草地上寫生時，突然被輕拍了一下：「嘿！秀拉，好久不見。」

「嗨！寶特，你好嗎？什麼時候回來的？」秀拉高興的驚呼，立

刻起身和他在巴黎藝術學校的好朋友打招呼；他們從學校畢業後就沒再見面了，便開心的敘舊。

話家常間，寶特有些困惑的問：「你怎麼在素描？現在的畫家不都流行在戶外寫生？」

那時候的畫家喜歡捕捉陽光在不同時間和溫度下的感覺；不過，求新求變的秀拉和其他畫家不一樣，他利用素描在戶外構圖，再回工作室研究各種亮度的配色表現。所以，寶特覺得秀拉很特別。

秀拉瞇著眼，望著波光粼粼的塞納河，有幾艘帆船在河上飄浮著。

「你看，」他回過頭對寶特說，「陽光照亮了河面，又照到樹

用畫的數位相片——秀拉

木、草地，光線的表達方式都不一樣，是不是很有趣？」

「嗯！」竇特略帶沉思的回答：「有科學家作了一些實驗，讓光看起來更顯得炫麗；不過，還沒有人把它畫出來。」

「是啊！」秀拉覺

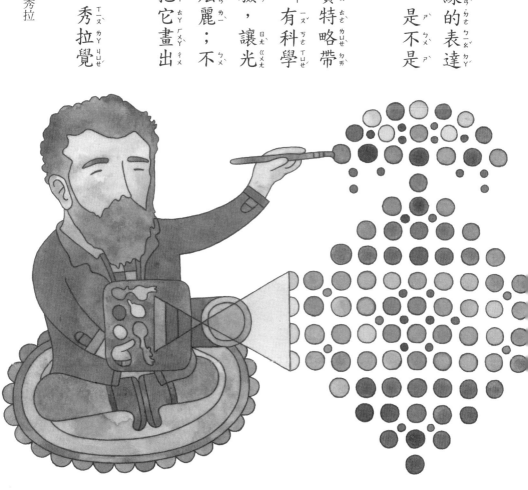

得他遇到知音，眼睛都亮了起來，開心的說：「我看過很多科學家的書，他們對於光學理論有很精闢的科學驗證，所以我一直在嘗試著，把這些理論從畫裡表現出來。」

「我覺得，」秀拉繼續說著，「光、影子和自然存在著某種微妙的關係。」

不久之後，他發現，用原色顏料一筆一點、精確而巧妙的填滿整個畫面，再請觀眾透過自己的眼睛起調色作用，便可以達到他想要的那種效果。

而這種集合無數細小碎點作畫的方法，被稱為「點描法」。近看像是許多小小的色點，站遠一點看就會發現，光線透過眼睛調和後，

呈現出燦爛而真實的景象，讓人十分驚艷！

秀拉是將藝術科學化的畫家，畫出來的畫，原理竟然像是現代的數位相片呢！

給小朋友的貼心話

小朋友，秀拉想用藝術表現出光學理論，可見表現情感的藝術跟理性思考的科學並不衝突，甚至可以發展出獨特的作品呢！好好學習自然科學，說不定你也可以發明屬於你自己的藝術�！

無聲的吶喊——孟克

小朋友，你身邊有親人陪伴嗎？雖然有時候會被大人責罵，或者和兄弟姊妹吵架；但是，看看孟克的故事，就知道自己有多幸運了。

挪威畫家愛德華‧孟克（Edvard Munch，1863-1944），在好友查克和湯尼的陪同下，到奧斯陸近郊位於半山腰的精神療養院看他的小妹。

小妹的氣色看起來還不錯，眼神卻依然空洞。孟克帶了一些小妹喜歡的小點心給她，小妹開心的笑了，就像小時候幾個小蘿蔔頭圍著

媽媽講故事的表情一樣。

那時候，當醫生的孟克爸爸，即使上班再累，每天回到家，都會笑咪咪的聽著孟克媽媽聊起孩子們搗蛋的事。

孟克好想念兒時那段幸福時光。只可惜，美好的回憶總是一閃而逝；大約過了短短五年，這一切簡單的幸福，都隨著孟克媽媽去世，消失得無影無蹤。

因為媽媽的死，爸爸幾乎精神崩潰，脾氣變得十分暴躁，動不動就處罰孩子。敏感的小孟克，常常壓抑自己的情緒，逐漸變得體弱多病；還好有疼愛他的姊姊，就像小媽媽一樣照顧他、陪伴他。

不久之後，身體一直都很健康的姊姊，也跟媽媽一樣得了結核

病；即使爸爸費盡心力的醫治，姊姊還是到天國找媽媽了。那年孟克十三歲，是最需要被呵護、被瞭解的年齡。

後來，爸爸、弟弟和妹妹也陸續被診斷出結核病或是精神方面的疾病；孟克自己彷彿也受到精神疾病的感染，充滿焦慮與不安定感。

天無絕人之路，還好他用畫筆記錄了不愉快的過去，也結交一些志同道合的朋友，讓憂鬱情緒有宣洩的出口。

他們離開療養院時，已經是黃昏了。三個人併肩走在半山腰的路間，北國寒風冷颼颼；此時，附近的屠宰場正好傳來淒厲的嘶吼聲，叫人猛打寒顫。

孟克感到一陣暈眩，他停下腳步望著晚霞；太陽正緩緩落下，將

雲彩染成血紅色。他背脊發涼，全身冒著冷汗；想起家人悲苦的命運，以及自己身心的極度煎熬，不禁大嘆：

「病魔、瘋狂和死亡是圍繞著我的黑天使。」

想著、想著，自己彷彿也像那些待宰的牲畜，想叫也叫不出來。

139 無聲的吶喊——孟克

查克和湯尼一路開心的聊著天，過了好一會兒才發現孟克沒跟上來。他們回頭看到落後幾步路的孟克好像有點不對勁，立刻轉身走向他，關心的問：「你怎麼了？」湯尼還貼心的拿出手帕讓他擦汗。

全身虛脫的孟克深怕朋友擔心，故作輕鬆的說：「大概是昨天晚睡，精神有點不好。」他們扶著孟克送他回家，小心翼翼的將他安頓好才離開。

之後，孟克將那天的情景記錄在畫布上：「我畫了《吶喊》，將晚霞的雲彩畫得像真正的鮮血，讓色彩去吼叫吧！」

孟克把長期威脅他身心的疾病和對生命的不安，當成創作的動力；他深刻的表現出絕望而焦慮的情感，成為北歐的表現主義大師。

給小朋友的貼心話

小朋友，看了孟克的經歷，你現在是不是覺得，擁有親人陪伴很幸福呢？要好好珍惜身邊的親人，體會自己所擁有的幸福呵！

動感小巨人——羅特列克

小朋友，當你走在路上，有沒有注意到各式各樣的廣告海報？

內容豐富、多采多姿的海報設計，便來自於法國羅特列克（Henri de Toulouse-Lautrec，1864-1901）的創新理念。

出身貴族的小羅特列克，從小就對藝術產生興趣，常捕捉自家農場上的動物快速移動的畫面，描繪得生動自然，連課本的空白處都被他的畫給填滿。

喜歡狩獵的爸爸常把他帶在身邊，小羅特列克最大的心願就是：

「長大後，也要跟爸爸一樣常去騎馬打獵。」

可惜造化弄人，十三歲的羅特列克從椅子上跳下來時，一個重心不穩絆倒在地，摔斷了左腿；好不容易才痊癒沒多久，有一次在花園裡散步，不慎踩入水溝又跌斷右腿。

經過醫師檢查發現，羅特列克得了罕見的骨頭疾病，不但骨頭容易斷裂，而且腿骨將永遠長不大。又短又瘸的雙腿就這樣跟著他一輩子，再也不能跟爸爸騎馬打獵了，他常為此感到萬分失望而落淚。

不過，個性樂觀開朗的他很快又振奮起來。在家休養的那段日子，他藉著畫畫來打發時間，琢磨繪畫技巧，奠定了成為畫家的基礎。十七歲起，他正式拜師學畫，先後接受當時幾位知名的畫家指

導。

那時候，年輕的藝術家很喜歡聚集在巴黎市郊的蒙馬特區聊創作、找靈感。那是一個貧困百姓生活的地方，並不適合羅特列克這樣的貴族前往，但他不以為意；他覺得，從一般人的日常生活去感受，比較能得到啟發和創作靈感。後來，他索性搬到那邊住了。

蒙馬特的酒館和咖啡廳林立，每個店家都使出渾身解數吸引顧客上門。羅特列克最喜歡去「姆林廳」，他在那裡描繪身邊的人事物，和許多舞者、歌手成了好朋友。

姆林廳老闆齊德樂非常欣賞他的才華，不但將羅特列克的作品《費南多馬戲團》買來掛在大門口吸引客人，還跟他說：「你若肯幫

我的店畫一張畫，我就免費請你來店消費一個月。」

羅特列克開心極了，就跟齊德樂說：「這主意真不錯，那就一言為定了！」他立刻提筆，畫出女舞者拉古樂小姐生動活潑的動人舞姿，以及舞池畔的熱鬧情景。

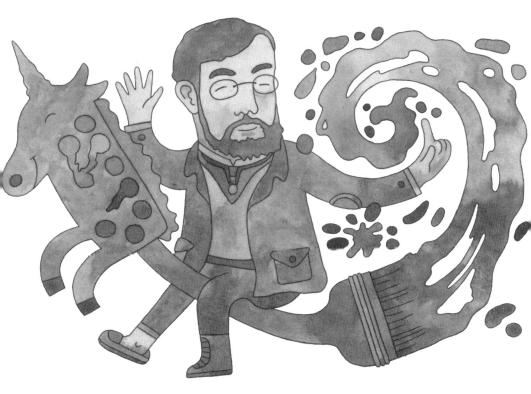

這幅《姆林廳》讓人為之神往。齊德樂開心大笑：「哈哈哈！你畫得太好了，作成海報一定會大受歡迎！」

那個時候，用海報當廣告宣傳才剛萌芽，大部分都是小張的黑白海報；但羅特列克非常仔細的指導印刷廠師傅精準調出他要的顏色，印製成彩色海報。

海報大量印製出來後，大家的目光都被羅特列克巧奪天工的簡單線條以及耀眼的色彩所吸引；再搭配巧妙的標題文字，讓海報的訴求非常突出，大大發揮了海報的功能。

羅特列克一炮而紅，街頭巷尾都貼著他的海報，他也因此被尊稱為「海報設計之父」。

給小朋友的貼心話

小巨人羅特列克不僅腿瘸，身高也只有一百五十公分，但他並沒有向命運低頭。不能騎馬，他就畫出動感十足的賽馬；不能跳舞，他就畫出舞者的輕快舞步。

小朋友，當你遭遇困難時該怎麼辦呢？羅特列克用畫筆克服身體缺陷、體驗豐富的生活，是不是很值得我們佩服與學習呢？

表現抽象之美——康丁斯基

孔子說「見賢思齊」，意思是要學習別人優秀的地方；小朋友，你有沒有想學習的對象呢？

出生於莫斯科的俄羅斯畫家華斯里‧康丁斯基（Wassily Kandinsky，1866-1944），就是一位非常會欣賞別人長處、並創造出獨特風格的抽象畫派藝術家。

從小父母離異的康丁斯基，由阿姨扶養長大；阿姨對他視如己出，幫他找來最好的老師指導他學琴習畫，廣泛涉獵各項才藝。

天資聰穎的康丁斯基，長大後順利進入莫斯科大學法律系就讀；因為學業和研究成績優異，康丁斯基被聘任留在學校教書。不久後就結婚，過著規律的上班族生活。

他也喜愛音樂，最欣賞華格納氣勢磅礡的曲風，每每能轉化成一波波盤旋在腦海裡的律動色彩。

那時，名氣響亮的法國印象派畫作到莫斯科展覽，熱愛藝術的康丁斯基也前往觀賞。當他看到莫內的十幾幅《乾草堆》後，十分驚訝：「這些畫的構圖簡單，場景又一模一樣，為什麼要畫這麼多幅呢？」。

他想了好久，突然跳起來大叫：「對了！是色彩！繪畫不用墨守

成規，莫內不在乎畫得像不像，他只是要畫出乾草堆在陽光下的色彩變化！」那一刻，他好想把這種感覺畫出來。

這時候他已三十歲，仍毅然決定辭去大學的教職，到德國慕尼黑藝術學院學畫。

勤奮好學的康丁斯基，很快就學得圖形構成的精華。他和志同道合的朋友組織藝術團體，一起辦畫展、一起旅行，足跡遍及義大利、荷蘭和法國等地，積極研究當地的繪畫風格，並決定使用最原始的顏色為創作理念。

某天傍晚，康丁斯基開心的從外面回到家，傍晚的暮色朦朧；突然間，在昏暗的光線下閃動著美妙的亮光，他定神一看：「原來是我

表現抽象之美——康丁斯基

象損害了它的美。」

「原來，是實際的外表形

的印象。他後來才發現：

捕捉不到昨天那令人驚喜

下欣賞這幅畫作，卻再也

隔天，他改在陽光

人的色彩。

夕陽裡居然帶有神祕又迷

若狂，發現自己的作品在

之前的作品啊！」他欣喜

康丁斯基認為，繪畫不是只在乎外形描繪，更要表現心裡的感受；抽象幾何比寫實形體單純，更具有原創性。就像音樂能透過旋律和節奏讓人陶醉，不一定要模擬鳥叫蟲鳴才是美；他便用色塊畫下《花園》，呈現他感受的抽象之美。

後來，他認識馬蒂斯，非常欣賞他對自然原色的搭配，因而畫下《黃·紅·藍》。他又研究畢卡索的造形設計，並將華格納的跳躍音符融會貫通後，畫出《給未知的聲音》、《數個圈圈》等作品，開創新的繪畫風格。

康丁斯基雖然起步較晚，卻能夠在高手如雲的藝術界闖出一片天，決不是僥倖，而是拜他從小所受的良好教育所賜。多學、多看、

多聽、多思考，讓他所看到的世界多采多姿；對外在事物具有敏銳的感受能力與獨到的思考能力，更引領他獲得應有的成就。

給小朋友的貼心話

小朋友，各種事物從不同的角度看，都會有不同的樣子呢！

例如，十元硬幣從正面看是圓形，從側面看就成了細細的長方形。當你觀察每一樣物品或事情，也可以採取不同的角度去觀看及思考呵！

野獸般的活力——馬蒂斯

小朋友，你喜歡漂亮的色紙嗎？用色紙作過哪些作品呢？你知道色紙也可以畫畫嗎？

法國藝術家亨利・馬蒂斯（Henri Matisse，1869-1954）善於靈活運用色彩，創造出變化多端的立體感，被譽為「野獸派」畫家的代表人物。

馬蒂斯的爸爸經營雜貨店，他從小對繪畫沒有明顯的喜好，但他有一位熱愛藝術的媽媽。馬蒂斯長大後，順利念了法律，在律師事務

如野獸般的活力——馬蒂斯

所工作，過著規律的上班族生活。

二十歲那年，馬蒂斯因盲腸炎住院，媽媽怕他太無聊，準備了顏料和畫紙給他；他開始畫呀畫，卻畫出了高度的興趣而沉迷其中。他驚呼：「畫畫真是件奇妙的事啊！當我拿起畫筆時，彷彿置身在天堂裡。」於是，他立志成為一位藝術家。

馬蒂斯開始拜師學畫，也前往羅浮宮美術館臨摹大師的作品。他希望自己的作品能帶給大家寧靜和舒適的感覺，他說：「藝術應該和沙發椅一樣，讓人感到放鬆。」

他發現，色彩不只是畫圖的工具，還有影響感情的力量。

有一次，他到法國南部的柯里塢度假，在這個色彩鮮豔的美麗漁

《港找到靈感》；他使用彩虹般的顏料，畫出沒有構圖、沒有調色的《柯里塢的屋頂》，那奔放的色彩直叫人眼花撩亂。

他還以《戴帽的女士》為題，讓擔任模特兒的馬蒂斯太太頭上頂著大花帽，臉上還塗著青一塊、紫一塊的大花臉；更奇特的是，馬蒂斯太太的鼻頭上，沾上了不像黃色、又不藍不綠的顏料。

這些色彩對比強烈的前衛作品，展示後舉世譁然，被藝評家譏諷：「這種畫法，簡直跟野獸一樣嘛！」美術史上的「野獸派」就這樣誕生了。

馬蒂斯雖然不喜歡人家這麼說他的畫，但是仍自在的說：

「就讓色彩去唱歌吧！」

雖未獲好評，還是有很多人非常欣賞馬蒂斯對於色彩的運用方

式，以及他畫中所呈現的喜悅感。俄國收藏家希楚金委託他畫了一幅巨大的《舞蹈》，畫裡有藍色天空、綠色大地、紅色的人，只用藍、綠、紅三個顏色就將人體律動與自然音樂之美作了最完美的結合。不久後，音樂家史特拉汶斯基就委託他擔任芭蕾舞劇《夜鶯》的舞臺設計。

七十歲之後的馬蒂斯，身體健康一年不如一年，在經過兩次手術後，他已不能長時間站著畫畫了，但他還是說：「我要繼續享受生命的喜悅！」

他開始嘗試將畫紙塗上顏料作成色紙，然後剪成許多形狀，再請助手貼在牆上仔細觀察，以便將色紙安排在最恰當的位置，因而發展出「彩紙剪貼藝術」，陪他度過病榻上的晚年。所以，他自得其樂的說：「我還能用剪刀畫畫呢！」

此外，他還設計了住家附近的玫瑰經小教堂，從建築、彩繪玻璃到神父及修女的服裝等，再次展現他那簡樸原始、愉快而旺盛的生命力。

馬蒂斯的好朋友、也是將他視為可敬對手的畢卡索說：「從全方位考量，只有馬蒂斯才是真正的藝術家。」

給小朋友的貼心話

小朋友，你有沒有像是閱讀、繪畫、音樂、下棋等興趣，即使生病或虛弱時也想去做呢？那就可能成為你一生的愛好了。就像馬蒂斯那般，即使生病、年老，依然活到老、學到老的不斷創作，充滿活力，可以做為我們一輩子的榜樣。

旋律輕揚的繪畫──克利

小朋友，你有沒有看過好像是一首樂曲的畫呢？

才華洋溢的瑞士畫家保羅‧克利（Paul Klee，1879-1940）不僅是一位優秀的畫家，還擅長音樂、作詩、烹飪、家事、帶小孩等，也是作育英才的老師；他的多才多藝，造就他豐富的想像力，對現代藝術具有卓越的貢獻。

生長在音樂世家的克利，爸爸是音樂老師、媽媽是歌手，小克利繼承爸媽的音樂天賦，從小就很會拉小提琴，一度成為市立交響樂團

的成員，長大後還娶了鋼琴家為妻，跟音樂有著很深的淵源。

不僅如此，克利小時候也非常喜歡畫畫；他常去開餐廳的叔叔店裡，看著大理石桌面的花紋，想像成各式各樣有趣的故事，然後畫在紙上。他畫畫的本事跟拉小提琴一樣好，所以花了很多時間思考：以後要當畫家還是音樂家？

十九歲那年，他想：「我從小學琴，現在去學畫好了。」便前往現代藝術重鎮的德國慕尼黑，學習繪畫與雕塑技巧。

不久後，他認識康丁斯基等新式畫風的藝術家，他們認為：「一幅好的畫作不見得要畫得像真的一樣，那是照相機該作的事；畫家應該表現出事物不為人知的一面。」

雖然克利每天畫畫，卻也每天都拉一段小提琴才上學；閒暇之餘，他到處聆聽歌劇、欣賞樂曲。克利深深覺得：「文學、音樂和繪畫有密不可分的關係，我一定要用畫筆將它們表現出來。」因此，他用洋溢童趣的畫筆畫出《音樂家》、《牧歌》等作品。

他還大量閱讀各類書籍，舉凡文學、哲學、音樂、繪畫等都在他的涉獵範圍。克利想充實作品的深度，就開始到處旅行——在羅馬感受教堂的雄偉、去佛羅倫斯欣賞文藝復興的輝煌、到羅浮宮陶醉在印象畫派的自然美學裡。

有一天，克利來到非洲突尼西亞的海邊，發現這裡的陽光帶著熱帶氣候的神祕感，讓所有景物看起來鮮豔燦爛，充滿童話故事般的美

旋律輕揚的繪畫——克利

麗氣氛。他覺得，自然景物太過豐富，顯得嘈雜；藝術家要用心靈和它對話，才能發現自然簡約之美。

克利迫不及待的拿起畫筆，拋開所有課堂上的規範，跟著心想、隨著手動，將顏料自由奔放的揮灑

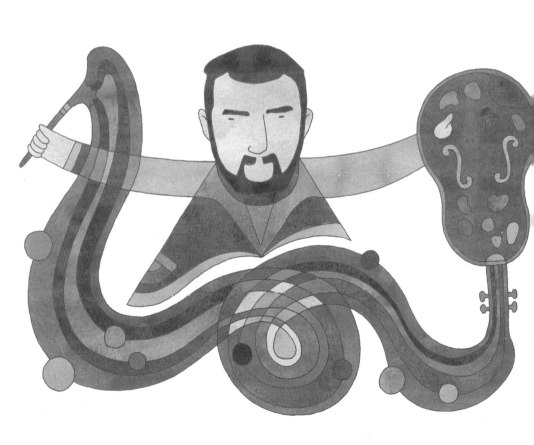

在畫布上，畫下輕鬆活潑的《金字塔山》、洋溢悠揚樂章的《節奏性的樹和風景》等作品，形成一幅幅像是帶著音律色彩的抽象畫作。

克利不斷的嘗試，透過點、線、面與色彩的反覆重疊或並置，創造出具有音樂律動的視覺效果。他說：「藝術不是模仿可見的事物，而是製造可見的事物。」他的一生不僅在製造可見的事物，更努力揭開可見事物背後的真實。

給小朋友的貼心話

小朋友，克利不但畫畫、學音樂，還閱讀各種書籍，以及藉旅行增廣見聞，豐富了自己的生命，也讓自己的畫與眾不同。想看，你可以怎樣讓自己的生活多采多姿呢？

「一點都不像」的畫——畢卡索

小朋友，你聽過畢卡索的大名嗎？他為什麼要將漂亮的女生畫得歪七扭八呢？

其實，西班牙天才藝術家巴布羅・畢卡索（Pablo Ruiz Picasso，1881-1973）並不是一開始就把漂亮女生畫得那麼奇怪；他的繪畫隨不同階段而變化，造就他多元多產的創作風格。

畢卡索的父親也是位畫家、老師，擔任過當地的美術館館長。在父親的指導下，畢卡索從小就展現繪畫天分，才十幾歲就能逼真的畫

出眼中的世界，畫作幾乎和拉斐爾、莫內、塞尚等大師一樣好。但他想：接下來要做什麼呢？

十九歲的畢卡索，決定前往藝術之都巴黎習畫。來到人生地不熟的巴黎，生活過得十分拮据；但生活的困難絲毫沒有影響他學習新知的慾望，並認識許多志同道合的新朋友。

當他最好的朋友去世時，畢卡索十分傷心，整個世界只剩下憂鬱的藍；他用淺藍、深藍，畫下悲傷的《老吉他手》、貧苦寂寞的《盲人用餐》。

在他開始談戀愛後一切又改變了，畢卡索改用粉紅色畫畫，畫鄰家男孩——《拿菸斗的少年》，又畫他最愛看的馬劇團團員——

後來，他發現了既有趣又與眾不同的新畫法，也就是將「時間」畫出來。

比方說，畫家先畫出模特兒看東邊的體態，再畫出模特兒看西邊的模樣，組合在同一張畫布上，就產生變形而有趣的畫面了。

例如他畫的《哭泣的女人》：一位戴紅色蝴蝶結帽的時尚女子正傷心的哭著，她拿著手帕一下擦左眼、一下擦右眼，偶爾還咬一下手帕，不但精心打扮的妝都糊了，連眼珠子都快要掉下來呢！

畢卡索的想法是：「我畫我想到的，不畫我看見的。」

畢卡索是少數在有生之年名利雙收的藝術家，他的畫作價格屢創

《賣藝人家》。

「一點都不像」的畫──畢卡索

新高，因此成為竊賊下手的對象。

有一天，畢卡索在家裡陽臺休息，小偷悄悄的潛入家中竊取財物；正當他要離開時被女管家給撞見，急忙一溜煙的逃走。

女管家跟著大師多年，多少耳濡目染了繪畫技巧，機靈的畫下小偷模樣；當然，在陽臺上的畢卡索也是目擊證人，也順手畫了張小偷畫像。

兩人的畫一起被送往警察局。

這兩張「小偷速寫畫」畫得完全不一樣，讓警察傷透腦筋；為了慎重起見，他們決定兩張畫都採用。結果，用畢卡索的畫捉到一大批嫌犯；用女管家的畫像就很快鎖定真正的小偷，找回失竊物品。

為什麼舉世聞名的大畫家，畫得那麼不像呢？

其實，女管家畫出小偷的真實模樣，畢卡索則是畫出小偷的藝術形象。

畢卡索曾說：「我童年時從沒畫過兒童畫。」他七十幾歲參觀過兒童畫展後，跟與會的小朋友說：「我在你們這麼小的時候畫得像拉斐爾；可是，我花了一輩子的時間想要學你們那樣子畫。」

創作風格變化多端的畢卡索，不僅是位畫家，還熟稔雕塑、版

「一點都不像」的畫——畢卡索

畫、陶藝等，他特有的獨創精神，幾乎涵蓋了二十世紀藝術的發展樣式，使他成為二十世紀最偉大的藝術家。

給小朋友的貼心話

小朋友，你知道什麼叫「返璞歸真」嗎？這些藝術家並不是「亂畫」，而是在技巧相當純熟之後，放下所有技巧，發展出自己獨特的風格呵！

當然，只要畫得快樂，不需要任何技巧也可以；盡情塗鴉、樂在其中，也許是創造另一種藝術的開始呵！

開心得飛起來——夏卡爾

小朋友，你曾有過難忘又驚喜的生日嗎？如果有，那是家人的祝福、同學精心設計的卡片、或是得到你朝思暮想的禮物呢？

俄國藝術家馬克‧夏卡爾（Marc Chagall，1887-1985）在他二十八歲生日那天，開心得「飛了起來」，他把那美妙的心情用畫筆揮灑在畫布上。

夏卡爾生長於維臺普斯克的猶太教區，他的父母收入微薄，又要扶養十個小孩，生活相當窮苦。在那個傳統的小鎮，虔誠的鄉民、

莊重的祭禮、純樸的自然風景等，展現著猶太人的喜悅與哀愁，為夏卡爾貧困的童年生活，增添神祕而繽紛的色彩，深深烙印在他的記憶裡。

有一次，小夏卡爾去同學家玩，看到畫著插圖的書本，覺得非常特別；他仔細記下書裡的插畫，回家後便模仿那些圖案，再以自己的想像重新組合後畫出來。這種新鮮有趣的重組遊戲，讓他感到開心極了。

他開始將生活裡的點點滴滴用素描記錄下來，再運用想像力將它們排列重組，創造新的繪畫風格。夏卡爾的媽媽非常看重他的繪畫天分，想盡辦法幫他找到適合的美術老師，開啟他的繪畫之路。

後來，窮畫家夏卡爾巧遇富家千金蓓拉。蓓拉的優雅氣質，讓夏卡爾對她一見鍾情，認定她為人生伴侶；即使夏卡爾前往巴黎求學，對蓓拉的依戀仍然堅貞不移。

熱愛藝術的蓓拉，非常欣賞夏卡爾的才華；在他們訂婚後，蓓拉隨他回到巴黎繼續學習。

某一天，蓓拉在外面採了很多鮮花，帶到夏卡爾的工作室。她悄悄的走到他身後，輕拍著他的肩說：「哈囉！」

一看到蓓拉，他開心的跳起來，拉著她的手說：「妳怎麼來了？」

蓓拉手裡握著清香的鮮花，帶著神祕的笑容說：「你知道今天是什麼日子嗎？」

開心得飛起來——夏卡爾

夏卡爾歪著腦袋想了半天才回答：「問一些簡單的問題吧！我不知道今天是什麼日子耶？」

蓓拉輕輕笑著說：「你成天只想著畫畫，根本忘了今天是你的生日呢！」

他又驚又喜的緊抱

著蓓拉說：「妳怎麼知道今天是我的生日？」

他迅速的拿起畫筆、擠出顏料，欣喜若狂的說：「妳站在那裡不要動，我要畫下這幸福快樂的一刻！」

畫面中，這對小夫妻被這美妙的片刻感動得飛離地面，飄浮在半空中；夏卡爾還扭著脖子，回過頭來親吻蓓拉呢！

他將這幅畫在結婚紀念日時獻給蓓拉，夏卡爾說：「我只要打開窗戶，愛、花和藍色的空氣，就會隨她一起飄進來。」

人怎麼會飛起來呢？所以，大家都稱他是「超現實主義畫家」。

給小朋友的貼心話

小朋友，生日是一件非常值得開心的事；但是，你知道這天也稱為「母難日」嗎？你的媽媽費盡千辛萬苦，才將你平安的送到這個世界；記得在生日這天，給她一個大大的擁抱，大聲說出對媽媽的愛與感恩吧！

歌頌自然的生命之花──歐姬芙

小朋友，你家陽臺有沒有種花？在學校或公園的花圃裡，一定常看到各式各樣的花朵吧？你有仔細觀察過它們嗎？

美國女畫家喬治亞・歐姬芙（Georgia Totto O'Keeffe，1887-1986）發現，每一朵花都有它特殊的姿態；她把它們畫得非常大，讓大家不得不注意到它們的美麗。

歐姬芙從小就喜歡畫畫，她的父母也非常支持她，讓她得以受到完整的繪畫教育。在那個年代還沒有女畫家，大學畢業後她順利到德

歌頌自然的生命之花——歐姬芙

州的學校教畫，仍然不斷創作。

她選擇最喜愛的大自然為繪畫主題，希望創造出屬於自己的藝術風格。她常把完成的畫作同時掛在房裡一一審視，如果作品和其他畫家有相同的畫風，就立即把它丟棄重畫。歐姬芙對於「創作」的執著與獨特的風格，受到攝影家史泰格列茲的注意。

史泰格列茲是當時美國最著名的攝影家之一，他非常喜歡當代藝術家的作品，不遺餘力的介紹歐洲近代畫家，並常在自己的畫廊裡展示他們的作品。

歐姬芙在紐約念書時，也經常去史泰格列茲的畫廊參觀，史泰格列茲對她留下深刻的印象，後來還幫歐姬芙辦過素描展。他認為歐姬

芙是很有潛力的藝術家，所以主動寫信邀請她回紐約，願意培養她、讓她專心創作。

紐約是個人文薈萃的文化熔爐，豐富多元的藝術活動就像七彩霓虹般影響著歐姬芙；但她還是非常想念威斯康辛農場老家的小花小草

歌頌自然的生命之花——歐姬芙

以及晴空，以大自然為師的創作方式一直是她的最愛。

史泰格列茲被她的氣質以及對藝術的執著所吸引，幫歐姬芙拍了很多照片，也常送花表達愛慕之情。

有一天，歐姬芙對他說：「紐約人的腳步太快了，都沒有時間欣賞小花小草的美麗。」她仔細欣賞著史泰格列茲送的玫瑰花，接著說：「也許是花太渺小了，一般人很難注意到它；我一定要把花畫大一點，讓大家注意到這自然天成的美麗。」

史泰格列茲點著頭，深表贊同的說：「真有創意！」他們倆惺惺相惜，又十分仰慕彼此的藝術天分，不久後就結婚了。

之後，歐姬芙便把花畫得非常巨大，希望能將自己看到鮮花的美

好感覺，透過畫筆傳達給別人。她流暢的線條、鮮豔的畫面、清晰而明亮的筆觸，像是在歌頌自然的生命之花，使她聲名大噪，並獲得許多迴響，被稱為「最著名的花卉畫家」。

給小朋友的貼心話

小朋友，歐姬芙告訴我們，每一朵花都有獨特的表情；人們也跟花一樣，每個人都是獨特的個體，都有不同的面貌、性格及特長，即使是雙胞胎也有許多不同的地方。你，也是獨一無二，別人無法取代的個體，請盡情發揮你的特長吧！

飢餓狂想曲——米羅

小朋友，當你肚子餓的時候會怎樣？還會像小娃娃一樣生氣或大哭大叫嗎？

西班牙藝術家胡安・米羅（Joan Miro，1893-1983）出生於巴塞隆納，從小就對繪畫很有興趣，才十幾歲就決心要成為畫家；不過，擔任製錶金銀工藝師的爸爸只希望小米羅好好念書，長大後可以找一份正當而穩定的工作。

等到米羅從商業學校畢業後，爸爸為他找了一份管理帳務的工

作，希望他有安定的生活；可是他非常不喜歡，還因此得了憂鬱症，生了一場大病。米羅爸爸才放棄堅持，讓他得以繼續學畫。

但是，拜師學畫、買紙及顏料都要錢。米羅家原本就不富裕，再加上爸爸不願提供金錢援助，僅能依靠姊姊微薄的資助，使他學習藝術之路更加艱難，過著十分困苦的生活。

為了實現夢想，米羅二十六歲那年，決定前往藝術之都巴黎。

可是他在巴黎人生地不熟，作品又賣不出去，因此沒有收入足以買食物、付房租，常常露宿街頭，吃了這一餐不知下一餐在哪兒。但米羅還是不氣餒，加倍努力學習。

這種艱困的日子，一年又一年的過去，在一個嚴寒而下著滂沱大

飢餓狂想曲──米羅

雨的冬天，米羅在雨中奔波，賣了一整天畫，卻一幅也沒賣出去。當他拖著疲憊的身體回到空蕩蕩的家裡，心情十分沮喪；好幾天沒吃東西的米羅眼冒金星、四肢無力，終於餓昏倒地。

當他醒來時，好心的鄰居送來麵包和熱水，讓他感到無限溫暖。只是，他一想

到明天之後不知如何溫飽時，就覺得很失落、很無助。

突然間，他看到窗檯上有隻壯碩的貓，踩著輕盈的步伐，悠閒而自在的跳躍著，心想：「我竟然還不如一隻快樂的貓，牠們是多麼的無憂無慮而沒有煩惱啊！」

想著想著，不知不覺間，屋內的所有物品、小動物、微生物等，都變成有趣的圖形，扭動著身軀漫天飛舞、盡情的狂歡跳躍，彷彿都幻化成小丑，洋溢著喜悅、熱情的活力，開心的辦起化妝舞會。

米羅將這靈光乍現的奇妙幻境，透過畫筆描繪成《小丑的化妝舞會》，成為超現實主義的代表畫作之一。十多年後，米羅回想起那天的景象說：「因為飢餓，讓我產生像畫面一樣的美麗幻覺。」

給小朋友的貼心話

小朋友，所謂「心隨念轉」，也就是說心情常會隨著想法而改變。米羅轉變了心情後，運用他豐富的想像力，不僅消滅了憂慮，還畫出活潑奇妙的作品。當你遇到不開心的事情，不妨也學學米羅試著改變想法、轉變心境吧！

他曾經說過，當他拿起了畫筆，身心都衝勁十足；他便順著這股衝勁全身投入，就像身體在放電的感覺。就是有這樣的衝勁與生動的想像，才會連無生命的物體，在他的畫筆下都展現了熱情的活力吧！

國家圖書館出版品預行編目資料

藝術大師來敲門 / 游文瑾 / 作；李昱町 / 繪
―初版.―臺北市：慈濟傳播人文志業基金會
2013.05〔民102〕192面；15X21公分

ISBN 978-986-6644-84-9　（平裝）
1.藝術家　2.傳記　3.通俗作品
909.9　　　　　　　　　102009055

故事H^OME　　　　　21

藝術大師來敲門

創 辦 者	釋證嚴
發 行 者	王端正
作　　者	游文瑾
插畫作者	李昱町
出 版 者	慈濟傳播人文志業基金會
	11259臺北市北投區立德路2號
客服專線	02-28989898
傳真專線	02-28989993
郵政劃撥	19924552　經典雜誌
責任編輯	賴志銘、高琦懿
美術設計	尚璟設計整合行銷有限公司
印 製 者	禹利電子分色有限公司
經 銷 商	聯合發行股份有限公司
	新北市新店區寶橋路235巷6弄6號2樓
電　　話	02-29178022
傳　　真	02-29156275
出 版 日	2013年5月初版1刷
建議售價	200元

為尊重作者及出版者，未經允許請勿翻印
本書如有缺頁、破損、倒裝，請通知我們為您更換
Printed in Taiwan